Texte détérioré — reliure défectueuse

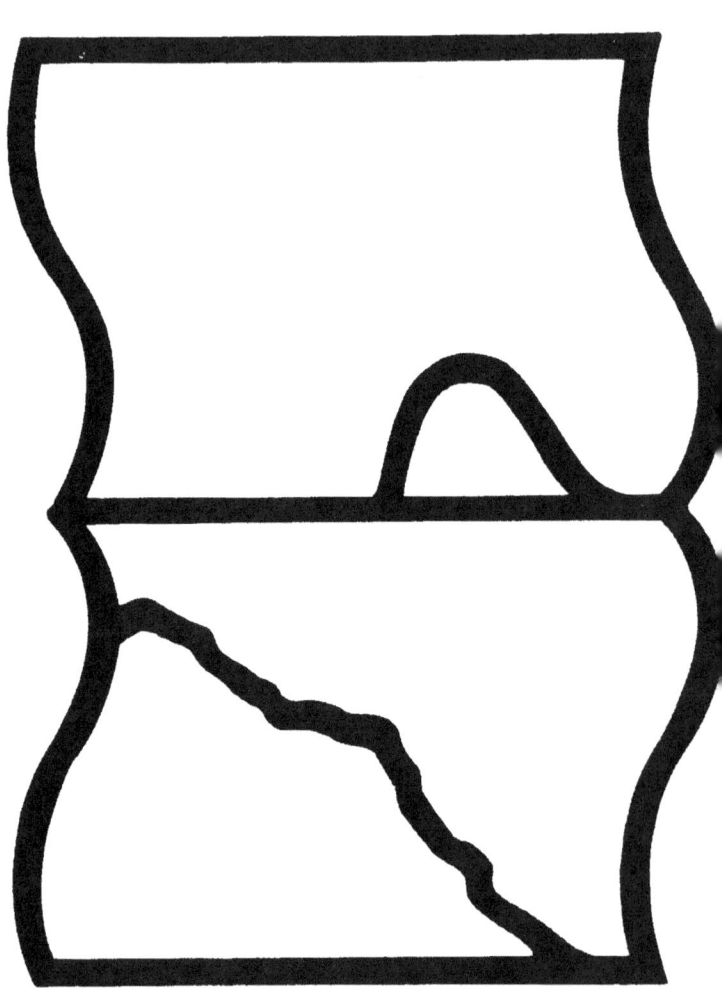

54
15.III.

NOTICE
DES TABLEAUX
DU MUSÉE SPÉCIAL
DE L'ÉCOLE FRANÇAISE.

NOTICE

DES TABLEAUX, STATUES, VASES, BUSTES, etc.

COMPOSANT LE MUSÉE SPÉCIAL DE L'ÉCOLE FRANÇAISE,

Dont l'Ouverture à lieu les Quintidi et Décadi.

Il sera ouvert tous les jours, pour les Étrangers, sur la présentation de leurs Passe-Ports.

Prix : 75 *Centimes.*

Le Produit du Livret est consacré aux dépenses de l'Établissement.

A VERSAILLES,
De l'Imprimerie de LEBLANC, place d'Armes, N.° 1.er

AN X.

AVIS.

Afin de prémunir le Public contre l'abus qui pourrait exister au déhors du Muséum, où l'on revendrait ce Livret au-dessus de son prix, le Conservateur prévient qu'il ne le fait débiter que dans l'intérieur du Musée.

Il annonce aussi que, dans la même intention, il a établi, près la porte du Sallon d'Hercule, un Gardien du Musée, à qui on peut, avec sûreté, confier les cannes, sabres, manteaux, parapluie, qu'il est nécessaire de déposer avant d'entrer.

AVERTISSEMENT.

Il était digne d'une Nation aussi grande par ses victoires, que par les merveilles qu'elle a produites, de consacrer un Établissement aux seules productions du génie de ses Artistes; ce fut, sans-doute, une heureuse idée, d'établir à Versailles le Musée Spécial de l'École Française; ce fut honorer son pays, que de présenter à la curiosité et à l'admiration des Étrangers nos chefs-d'œuvre nouveaux, à côté de ceux qu'enfanta le siècle des grandes choses et des grands hommes; honneur à celui à qui on est redevable de cette heureuse création; honneur au Ministre qui ajoute à tant de bienfaits pour les Arts, celui de leur conserver un monument, dans le lieu qui les vit renaître, et donne, par là, une grande marque d'intérêt à une

AVERTISSEMENT.

Cité jadis si brillante, et dont la gloire et la fortune n'existent aujourd'hui que dans les superbes productions qu'elle renferme.

Nous offrons la Notice des Objets qui seront soumis aux regards de ceux qui viendront au Musée Spécial : cette Notice est rangée d'une manière fort simple ; c'est un ordre numérique, sans interruption ; ainsi, quand le Lecteur cherchera dans le Livret, le N°. qui est placé sur le Tableau qu'il desire connaître, ce N°. lui indiquera le sujet : le nom du Peintre se trouve à la tête de la série des Tableaux, dont il est l'auteur, par lettre alphabétique.

Il est bon aussi de prévenir les Artistes et les Amateurs ; que tous les Tableaux indiqués dans le Livret, ne sont pas encore placés dans le Musée ; on s'occupe de la restauration de quelques-uns ; d'autres, sont encore dans les ateliers des Artistes ; enfin,

AVERTISSEMENT.

l'administration du Musée Central des Arts, dont le zèle et les lumières ont concouru à former l'Établissement, fera passer, par suite, au Musée Spécial, plusieurs Tableaux, qui doivent augmenter la richesse et l'intérêt de cette Collection Nationale.

EXPLICATION
DES TABLEAUX
DU MUSÉE SPÉCIAL
DE L'ÉCOLE FRANÇAISE.

ALLEGRIN (Etienne) *florissait au 17^e siècle.*

1. Un Paysage, avec figures.
2. Un Paysage, avec figures.

AUBRY, né à *Versailles* en 1745, mort dans la même ville en 1781; élève de VIEN.

3. Le Portrait de M. Vassé, Sculpteur.
4. Le Portrait de M. Hallé, Peintre.

A

AUDRAN (Claude), *né à Lyon en 1642, mort en 1684.*

5. Hérodias ayant fait couper la tête à S.-Jean, elle lui est présentée sur un plat.

BEAUFORT.

6. La Mort de Lucrèce.

Sextus Tarquin, ayant fait violence à Lucrèce, celle-ci ne voulut pas survivre à son déshonneur; elle fit prier son père et son mari de venir la trouver, et d'amener avec eux chacun un ami. Ils accoururent, accompagnés, l'un, de Valérius Publicola, l'autre, de Brutus : là, en leur présence, elle se donna la mort, en protestant de son innocence. « Son père et son mari jettent un
» grand cri; mais Brutus, sans perdre
» de tems à répandre des larmes inutiles, tire du sein de Lucrèce le poignard tout sanglant; *Je jure*, dit-il,
» *par ce sang si pur avant l'outrage de*
» *Tarquin, que le fer et le feu à la main,*
» *j'en poursuivrai la vengeance sur le tyran,*
» *sur sa femme, sur toute sa race criminelle; et que je ne souffrirai point*
» *que personne désormais règne à Rome.*
» Il présente ensuite le poignard à Col-

» latin, à Lucretius et à Valerius; tous
» firent le même serment.
<div align="right">ROLLIN, *Tom.* I^{er}.</div>

~~~~~~~~~~~~~~~~~~~~~~~~~~~~

BELLENGÉ.

7. Un Vâse rempli de Fleurs; des Fruits et des Raisins, sur le devant du Tableau.

~~~~~~~~~~~~~~~~~~~~~~~~~~~~

BERTHELEMY (Jean-Simon); *né à Laon, en 1743;* Membre de l'Administration du Musée Central des Arts; Elève d'HALLÉ; Peintre vivant.

8. La Reprise de Paris sur les Anglais, sous Charles VII, le 13 Avril 1436.

Paris était depuis long-tems au pouvoir des Anglais, et ses habitans ne supportaient qu'avec peine leur gouvernement tyrannique, lorsque quelques-uns d'entr'eux, Michel de Lallier, Jean de la Fontaine, et autres bons citoyens, ôsèrent entreprendre de s'y soustraire. Le connétable de Richemont, prévenu des dispositions de ces vertueux citoyens, rassembla ses troupes des garnisons voisines, mais en nombre seulement suffisant pour les seconder, et ce, dans la vue d'éviter le pillage: il vint accompagné du maréchal de l'Isle-Adam, du bâtard d'Orléans et de plusieurs braves, se poster

derrière les Chartreux. Quelques soldats qu'il avait envoyés à la porte St-Michel, étant venus lui rapporter qu'on leur avait crié du haut des murs que cette porte ne pouvait s'ouvrir, qu'ils allassent à celle de St.-Jacques, *et qu'on besognait pour eux aux Halles*, il se rendit sans perdre de tems à cette porte où il était attendu; et tandis que l'Isle-Adam arborait au haut du rempart la bannière de France, en s'écriant, *ville gagnée*, il entra dans la ville à la tête de ses braves; le peuple s'assemble, les rues retentissent d'acclamations, et les Anglais ne rencontrent partout que des habitans armés, pressés de toutes parts; repoussés de rue en rue et assaillis du faîte des maisons, ils se renferment dans la Bastille St.-Antoine.

Cependant le connétable recevait dans la cité Lallier et ses compagnons qui venaient lui présenter un étendard aux armes de France; il accueillit avec transport ces généreux citoyens : *mes bons amis*, leur dit-il, *le bon roi Charles vous remercie cent mille fois, et moi de par lui, de ce que si doucement lui avez rendu la maitresse cité de son royaume; et si quelqu'un a mépris soit absent ou présent, il lui est tout pardonné.* En-même-tems l'Isle-Adam leur montra les lettres d'abolition pour tout ce qui s'était passé depuis les troubles.

Ayant pourvu à la sûreté publique, le connétable entra tout armé dans la

Cathédrale, où il rendit grâce à Dieu d'un événement qui ne coûta point de sang français.

BERTIN (Nicolas), *né à Paris en 1667, mort en 1736.*

9. Le baptême de l'Eunuque de la Reine de Candace, par Saint-Philippe.

BIDAULT (Joseph), *élève de son frère; Peintre vivant.*

10. Un paysage.

Orphée charmant les animaux au son de sa lyre.

11. Un paysage.

Le Site est pris dans les environs de Rome.

BILCOQ.

12. Un Naturaliste.

BLANCHARD (Jacques), *né à Paris en 1600, mort en 1638.*

13. La Pentecôte.

14. Tobie guérissant son père, en présence de l'Ange.

15. La charité.

 Une femme entourée de plusieurs enfans, en allaite un, pendant qu'elle console les autres de ne pouvoir donner ses soins à tous.

16. La Visitation de la Vierge.

BOUCHET, *élève de David.*

17. Une Mère Spartiate, donnant des armes à son fils, lui fait jurer devant ses Dieux penates, de défendre sa Patrie.

BOULONGNE le père (Louis), *né à Paris en 1609, mort en 1674.*

18. Le Martyre de St.-Simon.

BOULONGNE l'aîné (Bon), *né à Paris en 1649, mort en 1717, élève de son père* Louis Boulongne.

19. Le Miracle de St.-Benoît.

 Un paysan et sa femme ayant perdu leur fils, apportèrent son corps au mont Cassin, afin d'en demander la résurrection à St.-Benoît ; le Saint touché des

prières et des larmes des paysans, se coucha d'abord sur l'enfant, puis invoqua le Ciel ; le mort alors commença à remuer, ensuite St.-Benoît le prit dans ses bras et le rendit à ses parens.

~~~~~~~~~~~~~~~~~~~~~~~~

BOULONGNE le jeune (Louis de), *né à Paris en 1654, mort en 1734, premier Peintre du Roi.*

20. La présentation au Temple.
21. Repos en Égypte.

La Sainte Famille est adorée par les Anges.

22. L'Annonciation de la Vierge.

~~~~~~~~~~~~~~~~~~~~~~~~

BOURDON (Sébastien), *né à Montpellier, en 1616, mort à Paris en 1671; disciple de plusieurs m...rs.*

23. Auguste visitant le tombeau d'Alexandre.

Auguste fit découvrir le corps d'Alexandre ; en le voyant il mit une couronne d'or sur son tombeau, le parsema de fleurs et l'adora ; interrogé s'il lui plaisait qu'on lui montrât aussi Ptolémée, il répondit *qu'il avait voulu voir un roi, et non pas les morts.*

S ETONE, *vie des douze Césars.*

24. Une Femme et des Enfans, demandant l'aumône à des personnes qui sont en carosse.

25. Des Paysans se chauffant dans l'intérieur d'une partie du Colisée.

26. J.-C. guérissant les aveugles de Jéricho.

> Comme Jésus sortait de Jéricho, suivit de Pierre, Jacques et Jean, deux Aveugles qui étaient sur le bord du chemin, l'entendant passer, lui demandent avec instance leur guérison, et l'obtiennent.

~~~~~~~~~~~~~~~~~~~~~~~~~~~~~~

BRENET.

27. St-Louis recevant les Ambassadeurs du Roi de Tartarie.

> Saint-Louis étant parti pour la première croisade, reçoit dans l'isle de Chipre, la lettre que les députés lui présentent; le dessus portait : Au grand roi de plusieurs provinces, l'invincible défenseur du monde, le glaive des Chrétiens, le protecteur de l'évangile, Louis, mon fils, Roi de France.

28. Thésée.

> Egée, Roi d'Athènes, fut obligé

d'abandonner sa femme Æthra, qui était grosse de Thésée ; il lui laissa une épée et des souliers, que l'enfant qu'elle mettrait au monde devrait lui apporter quand il serait grand, afin de le reconnaître, Thésée leva la pierre sous laquelle était l'épée et les souliers, partit pour aller trouver son père, et en fut reconnu.

29. **Le Cultivateur accusé de sortilège.**

Un Romain, nommé *Furius Cresinus*, avait perfectionné son talent pour l'agriculture, durant l'esclavage où il avait été long-tems retenu chez les ennemis ; tiré de captivité, et de retour à Rome, il s'adonna tout entier à cultiver les champs de son petit domaine ; nulle part les terres de ses voisins ne parurent aussi fertiles que les siennes ; sa récolte toujours abondante, excita la jalousie aux environs ; la passion alla si loin, qu'on le déféra comme magicien au tribunal de *Spurius Albinus*, pour lors édile curule ; il savait, dit-on, l'art d'attirer dans son champ, par des paroles magiques, la fécondité des campagnes voisines ; *Furius* comparut au jour marqué ; pour sa justification, il n'employa pas d'autre artifice, que les instrumens du labourage dont il se servait ; il déploya aux yeux de l'Edile des bêches plus longues que celles ordinaires, des

herses plus pesantes, des socs mieux affilés, des bœufs plus gras et mieux refaits; enfin il produisit devant le Juge une de ses filles, agile, bien nourrie et vétue en paysanne: *Voici*, dit-il au Juge, *les seuls enchantemens dont je me sers, pour procurer de la fécondité à mes campagnes: que ne puis-je vous exposer aussi mes veilles, mes fatigues et mes sueurs?*

PLINE, *liv.* 18, CH. VIII.

30. Générosité des Dames Romaines.

Camille, près de prendre la ville de Veies, consulte le Sénat sur le butin; la ville prise, on fait un présent à Apollon de la dixme de ce butin; mais comme dans ce tems l'or était fort rare, et qu'on n'en trouvait pas à acheter, les Dames Romaines, d'un commun consentement, portèrent leurs bijoux au trésor public, pour fournir l'or nécessaire au présent destiné à Apollon de Delphes.

BRUN (Charles LE), *né à Paris en 1619, mort dans la même ville en 1690, élève de* VOUET *et du* POUSSIN.

31. La Magdeleine.

32. Le Martyre de S.-André.

33. Jésus-Christ dans le désert, servi par les Anges.

34. Les filles de Jethro.

> Des bergers ayant insulté les filles de Jethro, à une fontaine où elles allaient puiser de l'eau, celles-ci sont vengées par Moïse.

35. Le Mariage de Moïse avec Sephora, fille de Jethro, sacrificateur éthiophien.

36. L'entrée de Jésus-Christ dans Jérusalem.

37. Jésus-Christ allant au supplice, est rencontré par sa Mère, et par St.-Jean.

38. Jésus-Christ élevé en croix.

> Sur le devant du tableau des soldats jouant aux dés; plus loin, on voit la vierge et sa famille plongées dans la douleur.

39. L'adoration des Bergers, à la Naissance de Jésus-Christ.

40. St.-Charles Boromée.

> St-Charles, après avoir assisté les pestiférés, invoque le ciel pour qu'il fasse cesser ce fléau.

---

CALLET. *Peintre vivant.*

41. Achille traînant le corps d'Hector

autour des murailles de la ville de Troye.

---

CAZES ( Pierre-Jacques ), *né à Paris en 1676, mort en 1754.*

42. Tabithe ressuscitée par Saint-Pierre.

---

CHAMPAGNE (Philippe de), *né à Bruxelles en 1602, mort à Paris en 1674, Elève de* FOUQUIERES.

43. La Cène.

Sous les traits du Christ et des Apôtres, le peintre a peint les principaux solitaires de Port-Royal, parmi lesquels on distingue Antoine Le Maître, Arnauld d'Andilly, Blaise Pascal, etc.

---

CHARDIN ( Simon ), *né à Paris en 1701, mort dans la même ville en 1779.*

44. Une femme faisant dire le *benedicite* à deux enfans.

45. Une femme donnant une leçon à une jeune fille.

---

CHAVANNE.

46. Un Paysage, avec figures.

47. Un Paysage, avec figures.

CHERON (Louis), *né à Paris en 1660, mort en 1723.*

48. Agabus prédisant la captivité de St.-Paul.

CLERC (Sébastien LE).

49. St.-Jean prêchant dans le désert.
50. La Mort de Saphire.

Saphire, femme d'Ananie, ayant de concert avec son mari, détourné partie du produit d'un fond de terre qu'ils avoient vendu pour en apporter le prix aux Apôtres, tombe morte aux pieds de St.-Pierre.

COLOMBEL (Nicolas), *né à Sotteville près Rouen en 1646, mort à Paris en 1717; élève de* LESUEUR.

51. Saint-Hiacinthe sauvant la Statue de la Vierge des mains des ennemis du nom Chrétien.

CORNEILLE (Michel), *né à Paris en 1642, mort en 1708.*

52. Saint-Paul.

Saint-Bernabé et Saint-Paul déchirent leurs vêtemens en détestant l'idolatrie du peuple de la ville de Lystre en Laconie, qui après que ces deux Apôtres eurent guéri un homme perclus de ses jambes, les prenait pour des Dieux, et voulait leur faire un sacrifice de taureaux.

53. La Vierge, Saint-Joseph et des Anges.

~~~~~~~~~~~~~~~~~~~~~~~~~~~~~~~~~~

COUSIN (Jean), *né à Soucy près de Sens dans le 16ᵉ siècle, le 1.ᵉʳ des Peintres Français.*

54. Le Jugement dernier.

~~~~~~~~~~~~~~~~~~~~~~~~~~~~~~~~~~

COYPEL ( Noël ), *né à Paris en 1628, mort dans la même ville en 1707 ; élève de* PONCET *et d'*ERRARD.

55. Hercule et Acheloüs.

Acheloüs ayant aimé Déjanire, et sachant qu'elle devait épouser un grand conquérant, se battit contre Hercule et fut vaincu ; aussi-tôt il prit la forme d'un Serpent, ensuite celle d'un Taureau. Hercule le prend par les cornes, le terrasse et lui en arrache une ; il fut obligé par la suite de donner à son vainqueur la corne d'Amalthée, ou la corne d'Abondance, pour ravoir la sienne.

56. L'Enlèvement de Déjanire.

Le Centaure Nessus offrit ses services à Hercule pour porter Déjanire au-delà du fleuve Aveno ; et lorsqu'il l'eût passée il voulut l'enlever ; mais Hercule le tua d'un coup de flèche. Le Centaure donna sa chemise teinte de son sang à Déjanire, en l'assurant que cette chemise aurait la vertu de rappeler Hercule lorsqu'il voudrait s'attacher à quelqu'autre. C'était un poison qui fit perdre la vie à Hercule.

57. Solon soutient l'équité des loix qu'il avait données aux Athéniens, contre leurs objections.

58. Trajan reçoit des placets de toutes les nations du monde.

59. La Naissance de Jupiter.

Saturne assis au haut du Mont Ida, semble dévorer la pierre enveloppée de linge dont Rhée lui fit accroire qu'elle était accouchée. Rhée est au bas de la Montagne assise contre un arbre, et tient entre ses bras Jupiter qui vient de naître ; la Nymphe Amalthée qui doit être la Nourrice de Jupiter, reçoit avec joie ce divin emploi ; les Coribandes et les Curetes, désignés par deux femmes et par deux hommes rustiques, jouent de divers instrumens pour empécher que Saturne n'entende les cris de cet enfant.

60. Saint-Jacques le Majeur conduit

au supplice, et faisant un Miracle sur un paralytique, à la vue du quel un de ses juges se convertit et se déclare chrétien.

**61. La Sculpture.**

~~~~~~~~~~~~~~~~~~~~~~~~~~~~~~~~~~~~~~~

COYPEL, (Antoine), *né à Paris en 1661, mort en 1722; premier Peintre du Roi et du Duc d'Orléans.*

62. La Chaste Suzanne.

Deux Vieillards se levant au milieu du peuple, mirent leurs mains sur la tête de Suzanne, et dirent : nous sommes témoins de son crime; la multitude les crut comme des Vieillards et des Juges du peuple, et on condamna Suzanne à la mort; cependant comme on la menait au supplice, le jeune Daniel s'écria : je suis innocent du sang de cette femme, et il convainquit de faux ses deux accusateurs.

63. Neptune et Amymone.

Amymone implore le secours de Neptune contre les poursuites d'un Satyre. Neptune l'enléve, et quelques tems après la métamorphosa en Fontaine.

64. Rebecca et Eliézer.

Voyez le N.° 174, qui correspond au même sujet, à l'article PAUL VÉRONÈSE

65. Silène.

Un Satyre attache les mains à Silène, tandis qu'une femme lui fait manger des raisins.

66. Le portrait de Coypel, peint par lui-même.

CREPIN (Louis), *élève de* REGNAULT; *Peintre vivant.*

67. La Bayonnaise, Corvette française commandée par le cit. Edmond Richer, prenant à l'abordage la Frégate anglaise l'Embuscade, le 24 frimaire an 7.

La Corvette française, fatiguée par le feu d'une Frégate plus forte qu'elle, tenta d'en venir à l'abordage ; les Anglais, surpris par cette manœuvre, et embarrassés dans la leur par la rupture du mât d'artimont de leur Frégate, se retirèrent sur leur gaillard d'avant, et furent contraints d'amener.

DELIEN.

68. Le Portrait de Coustou, Sculpteur.

DEMARNE, *né à Bruxelles*, *élève de* BRIARD ; *Peintre vivant.*

69. Un Paysage, avec figures et animaux.

DENIS, *Peintre vivant.*

70. Marine : Vue des environs de Naples.

71. Marine : Vue des environs de Naples.

DESHAIES, *élève de* BOUCHER.

72. S.-Jérôme.

73. S.-Pierre dans sa Prison, délivré par un Ange.

DESPORTES (Alexandre-François), *né à Champigneul en Champagne, en 1661, mort à Paris, en 1743, élève de* NICASIUS.

74. Un panier de fleurs posé sur une fontaine ; sur le devant du tableau, un lièvre, des perdrix, des cailles et des fruits ; dans le fond un chien couché.

75. Un arbre auquel est entrelassé une vigne avec des raisins, un lièvre, un faisan, un canard, des perdrix ; sur le devant du Tableau, des légumes et des fruits.

76. Trois chiens qui tiennent en arrêt des perdrix rouges.

77. Deux chiens qui tiennent en arrêt des faisans.

78. Un chien qui tient en arrêt un faisan.

79. Un chien qui tient en arrêt des perdrix rouges.

~~~~~~~~~~~~~~~~~~~~~~~~~~~~~~

DOYEN, *né à Paris, élève de* CARLE VANLOO ; *Peintre vivant.*

80. Le mirâcle des Ardens.

En 1129, sous le règne de Louis VI, dit le Gros, les citoyens de Paris furent attaqués d'une maladie pestilentielle nommée Feu Sacré ou les Ardens. On transporta la Châsse de Sainte-Geneviève, dans le Parvis Notre-Dame, où

était l'église de Sainte-Geneviève la petite, et là les malades, à la vue de la châsse, étaient guéris.

Le peintre a saisi poétiquement l'instant de ce miracle, dans l'apparition de la Sainte au lieu de la châsse.

## 81. Priam aux pieds d'Achille.

Priam serrant étroitement les genoux d'Achille, lui adresse cette prière : « Achille égal aux dieux, en me voyant
» souvenez-vous de votre père ; il est ac-
» cablé d'années comme moi, et peut-être
» ses voisins profitant de votre absence
» lui font une cruelle guerre, et il n'a
» personne qui le secoure dans un si
» pressant danger; mais hélas! il y a
» entre lui et moi cette différence, que
» les nouvelles qu'il reçoit que vous êtes
» plein de vie, le soutiennent par la
» douce espérance qu'il va vous voir de
» retour triompher de ses ennemis; et
» moi de tant de fils si braves que j'avais
» dans Troye, l'impitoyable Mars me
» les a presque tous ravis; le seul dont la
» valeur était le plus fort rempart de ma
» famille, et de tout mon peuple, mon
» cher Hector vient d'être tué de votre
» main en combattant généreusement
» pour sa patrie, c'est pourquoi je viens
» pendant les ténèbres, dans le camp des
» Grecs, pour le racheter ».

HOMÈRE, *illiade*, *livre* 24<sup>e</sup>.

## DROUAIS ( le père ).

82. Le portrait de Christophe, peintre.

83. Le portrait de Lorrain, sculpteur.

## DROUAIS ( le fils ).

84. Le portrait de Bouchardon, Sculpteur.

85 Le portrait de Coustou, sculpteur.

## DROUAIS ( le jeune ), *mort à Rome âgé de 25 ans, élève de* DAVID.

86. La Cananéenne prie Jésus-Chrits de guérir sa fille.

Une femme Chananéenne adora Jésus, disant : Seigneur secourez-moi ; il n'est pas raisonnable, répondit-il, de prendre le pain des enfans et de le jetter aux chiens ; non, seigneur, dit-elle, mais encore les petits chiens vivent-ils des miettes qui tombent de la table de leurs maîtres ; alors Jésus lui répartit : femme, votre foi est grande, que ce que vous souhaitez s'accomplisse.

MATH., XV. 22.

DUPLESSIS ( Joseph-Siffred ), *né à Carpentras, en 1725, Peintre vivant; élève de* SUBLEYRAS.

87. Le portrait du citoyen Vien, peintre, membre du Sénat-conservateur.

88. Le portrait d'Allegrin, sculpteur.

EPICIER ( L' ).

89. L'intérieur d'une ferme.

90. Mathathias.

Mathathias tue un juif idolâtre, et l'officier du roi Antiochus, qui forçaient le peuple à sacrifier aux idoles, et en fait renverser l'autel.

91. L'éducation d'Achille.

FAVANNE.

92. Son portrait, peint par lui-même.

FAVRAS ( Le Chevalier ).

93. Conversation de femmes Malthaises.

FOSSE (Charles de LA), *né à Paris en 1640, mort dans la même ville en 1716; élève de* LE BRUN.

### 94. Clitie changée en Tournesol.

Clitie, fille de l'Océan et de Thétis, fut aimée d'Apollon, et conçut une telle jalousie de s'en voir abandonnée pour Leucothoé, qu'elle se laissa mourir de faim; mais Apollon la changea en Tournesole.

### 95. Le sacrifice d'Iphigénie.

Iphigénie, fille d'Agamemnon et de Clitemnestre, fut nommée par Calchas pour être la victime qu'il fallait sacrifier en Aulide, afin d'obtenir un vent favorable que les Grecs attendaient pour aller au siège de Troye.

Agamemnon la livre au Grand-Prêtre, et au moment qu'on allait l'égorger, Diane enleve cette princesse et fait paraître une biche à sa place.

### 96. L'Adoration des Rois.

### 97. Moïse sauvé des eaux.

*Voyez le* N°. 192, *qui correspond au même sujet, à l'article* POUSSIN.

### 98. Le Repos de Diane.

FRAGONARD, *Peintre vivant, élève de* CARLE VANLOO.

99. Callirhoé.

Corésus, grand prêtre de Bacchus, aimant éperduement Callirhoé, jeune fille de Callydon, et voyant qu'elle ne voulait pas l'épouser, s'adressa à Bacchus pour se venger de cette insensibilité; ce dieu frappa les Callydoniens d'une ivresse qui les rendit furieux. Ce peuple alla consulter l'oracle, qui répondit que ce mal ne finirait qu'en immolant Callyrhoé; on la conduisit à l'autel; et Corésus la voyant, au-lieu de tourner son couteau sur elle, se perça lui-même.

FREMINET (Martin), *né à Paris, en* 1567, *mort en* 1619; *élève de son père.*

100. Vénus et Énée.

GARNIER ( Etienne-Barthélemy ), *né à Paris, élève de* DURAMEAU; *Peintre vivant.*

101. La consternation de la famille de Priam.

Achille, vainqueur près des rives du

Scamandre, retourne au camp traînant à son char le corps d'Hector, dans les rangs des Grecs, accourant en foule pour contempler cette victoire ; quelques-uns ne pouvant se contenir, outragent les restes de celui qui eut la gloire d'embrâser leurs vaisseaux.

Les cris et les gémissemens dont retentit la ville de Troye, ont redoublé l'inquiétude d'Andromaque ; suivie de deux femmes et de son fils Astyanax, elle court et monte sur le rempart, s'avance au milieu des soldats, dirige de tous côtés ses regards : elle apperçoit le char et les rapides coursiers traînant le corps de son époux, devant les murailles : aussitôt ses yeux se couvrent d'un épais nuage ; elle tombe évanouie entre les bras de ses femmes.

Hécube, succombant à sa douleur, reste abattue sur les dégrés du rempart; persécutée par l'image de la barbarie exercée sur ce fils, qu'elle vient de voir périr victime de son courage, elle avait épuisé les plus touchantes prières pour l'engager à ne pas s'exposer seul contre Achille. « Hector, mon cher fils » ( s'était-elle écriée, en découvrant son sein noyé de larmes ), « rappelez-vous « avec quels soins j'appaisais vos cris dans » votre enfance : rentrez dans nos murs, » et par pitié pour moi, dérobez-vous » à cet ennemi implacable ». Elle déchire ses vêtemens et s'arrache les che-

veux ; sa fille Léodicée la presse dans ses bras pour modérer les transports de son désespoir. Assise aux pieds d'Hécube, Polixène, la plus jeune de ses filles, absorbée par le pressentiment des suites d'un tel événement, paraît une victime dévouée aux mânes d'Achille.

Pâris, cause de cette guerre, se détourne et se couvre les yeux, pour échapper aux reproches de tout ce qui l'environne.

Priam, saisi d'indignation, veut descendre pour reclamer le corps de son fils ; il s'oppose aux conseils de ses amis qui s'efforcent de le retenir : « Laissez-moi ( dit il ) sortir de ces murs ; j'irai seul supplier cet homme terrible, dont la fureur n'a point de bornes ; mon extrême vieillesse lui rappellera peut-être le souvenir de son père, et lui inspirera du respect et de la compassion ».

Pantheus, Prêtre d'Apollon, est aux pieds de Priam, et l'arrête par son manteau ; Antenor représente à ce père infortuné, les périls auxquels il va livrer sa personne et tout son peuple : auprès sont Ucalégon, Clitius, fils de Laomédon ; Cassandre, éperdu ne pouvant obtenir de confiance, se précipite sur le genoux de son père pour lui fermer le passage ; Polidamus et autres chefs des Troyens, se prosternent devant lui et le supplient de ne pas les abandonner.

*Illiade, Chant XXII.*

GELÉE ( Claude ), *dit* LE LORRAIN *né à Chamagne, près de Toul, en 1600, mort à Rome en 1682, élève de* GOFFREDO *et d'Augustin* TASSI.

102. Un Paysage, avec figures et animaux.

103. Un Port de mer, avec architecture, soleil couchant.

104. Un Port de mer, avec architecture, soleil levant.

105. Un Port de mer, avec architecture, soleil dans la vapeur.

106. Un Paysage, avec figures et animaux.

107. Un Paysage, avec figures et animaux.

108. Le Siège de la Rochelle.

Les figures sont peintes par CALLOT.

109. Le Siège de Suse.

Les figures sont peintes par CALLOT

GOULAI ( Thomas ), *beau-frère de* LE SUEUR.

110. Le Martyre de Saint Gervais.

Le Consul Astasius, étant prêt à

partir pour l'armée, ses prêtres lui déclarèrent qu'il ne reviendrait pas victorieux s'il n'obligeait St.-Gervais à sacrifier aux idoles ; en conséquence ; il le fait amener devant la statue de Jupiter ; mais Saint-Gervais ne pouvant s'y déterminer, Astasius le condamne à expirer sous les verges.

*La composition de ce tableau est de* LESUEUR.

GREUZE ( J. B. ) *né à Tournus en Bourgogne ; Peintre vivant.*

111. Septime Sevère et Caracalla.

Septime-Sevère, qui avait cru devoir dissimuler en public un sentiment pénible qu'il avait éprouvé, en voyant son fils Caracalla attenter à ses jours, à la vue des armées romaine et bretonne, le manda le soir dans sa tente ; Sevère était sur son lit, en présence de Papinien, célèbre Jurisconsulte, et de Castor son fidele domestique ; il lui montra une épée et lui dit : « Qu'était-il besoin de
» vous souiller d'un parricide, à la face
» de deux armées; prenez ce fer, et si
» vous voulez tuer votre père, vous
» n'aurez du moins ici que deux témoins».

112. Une jeune fille ayant à son bras un vase cassé, et

tenant des fleurs dans son tablier.

GRIMOU. ( Jean ).

113. Un Portrait.

GROS ( LE )

114. Le Portrait de Hallé, Peintre.

GUIARD Madame ( Labille ).

115. Le portrait d'Amédée Vanloo, Peintre.

116. Le Portrait du citoyen Pajou, Sculpteur de l'Institut national, Membre de l'administration du Musée central des arts.

HALLÉ le père ( Daniel ), *né à Paris, mort en 1674.*

117. St.-Jean Porte-Latine.

L'Empereur Domitien fit jeter Saint-Jean dans une chaudière d'huile bouillante, pour avoir refusé de sacrifier aux dieux.

HALLÉ ( Claude-Guy ) *né à Paris en 1651, mort en 1736.*

118. St.-Paul étant à Lystre, dont les portes s'ouvrent miraculeusement, empêche son geolier de se tuer.

HALS (François), *né à Malines en 1584, mort en 1666.*

119. Le Portrait de Réné Descartes.

HIRE ( Laurent de LA ), *né à Paris en 1606, mort en 1656, élève d'Etienne* DE LA HIRE, *son pére.*

120. La conversion de St.-Paul.

St-Paul allant à Damas, pour persécuter les Chrétiens, fut environné d'une lumière par laquelle étant renversé, il entendit une voix qui lui dit, Paul, Paul, pourquoi me persécutez-vous?

121. L'entrée de Jésus-Christ dans Jérusalem.

122. St.-Jérôme.

HUE ; *né à Versailles, en* 1750, *Peintre vivant.*

123. Un paysage représentant une forêt, avec des chasseurs.

HUET ( J.-B. ); *élève de* LEPAINCE; *Peintre vivant.*

124. Un chien chassant une Oie et ses Oisons.

JOLLAIN, *Membre de l'Administration du Musée Central des Arts ; Peintre vivant.*

125. Le Samaritain.

Un homme allant de Jérusalem à Jéricho, rencontra des voleurs qui le dépouillèrent, et après l'avoir chargé de coups, le laissèrent demi mort. Un Samaritain qui faisait voyage, fut touché de compassion en le voyant ; il s'en approcha, banda ses plaies, après y avoir versé de l'huile et du vin.

JOUVENET ( Jean ), *né à Rouen en* 1644, *mort à Paris en* 1717, *élève de son père,* Laurent JOUVENET.

126. Jésus-Christ ressuscite le fils de Naim.

Comme Jésus approchait de la porte de la ville de Naïm, on portait un mort en terre, c'était le fils unique d'une mère qui était veuve; Jésus s'étant approché, toucha le cercueil, et dit: Jeune homme, levez-vous, je vous l'ordonne; le mort se mit aussi-tôt sur son séant, et parla.

*Luc*, VII. 11. 15.

### 127. Latone.

Latone fuyant les persécutions de Junon, passa sur les bords d'un marais où des paysans travaillaient: elle leur demanda un peu d'eau pour se raffraîchir; ils la lui refusèrent; Latone, pour les punir, implora le secours de Jupiter, qui les changea en grenouilles.

### 128. La résurrection du Lazare.

Jésus cria d'un ton de voix fort-haut, Lazare, venez dehors; le mort sortit aussitôt avec les bandes qui lui liaient les pieds et les mains, et avec le linge qui lui couvrait le visage: Jésus leur dit, déliez-le, et le laissez aller.

*Jean*. XI. 43.

### 129. La pêche miraculeuse.

### 130. La visitation de la vierge.

Ce Tableau, qu'on appelle le *Magnificat*, est peint de la main gauche;

le Peintre étant devenu paralitique de la droite.

131. Un Miracle fait, au sujet de l'Extrême-Onction.

132. Le Martyre de St.-André.

133. Le Paralytique guéri par Jesus-Christ.

~~~~~~~~~~~~~~~~~~~~~~

LAGRENÉE (l'aîné), *né à Paris en 1725, membre de l'administration du Musée Central des Arts ; Peintre vivant.*

134. Les deux veuves d'un officier Indien.

Euméné, après une bataille contre Antigone, fit ensevelir les morts; dans la cérémonie, il y eut une dispute fort singulière : parmi ceux restés sur le champ de bataille, se trouva un officier indien qui avait amené avec lui ses deux femmes, dont il avait épousé l'une très-récemment. La loi du pays, et l'on prétend qu'elle subsiste encore, ne permettait pas à une femme de survivre à son mari ; et si elle refusait d'être brûlée avec lui sur son bûcher, elle était déshonorée pour toujours, et ne pouvait plus assister aux sacrifices, ni aux autres cérémonies de religion. La loi ne parlait que d'une seule femme ; ici il s'en trouvait deux, chacune pré-

tendait devoir être préférée; la première mariée faisait valoir son droit d'ancienneté, la jeune répondait que la loi même donnait exclusion à sa rivale, parcequ'elle était enceinte; en effet la chose fut ainsi jugée, la première se retira fort triste, baignée de larmes, et s'arrachant les cheveux; l'autre au contraire, triomphant de joie, accompagnée d'un nombreux cortége de parens et d'amis, parée de ses plus riches ornemens, comme dans un jour de noces, s'avance avec gravité vers le lieu de la cérémonie; là après avoir distribué ses bijoux, à ses parens et amis, et leur avoir prononcé les derniers adieux: placée sur le bûcher par la main de son propre frère, elle expire au milieu des louanges et des acclamations de presque tous les spectateurs.

135. Alexandre à Delphes.

Alexandre, après avoir réglé dans la Grèce, tout ce qui était nécessaire à ses grands desseins, reprit le chemin de la Macédoine, et passa à Delphes pour consulter le Dieu; la prêtresse qui prétendait qu'il n'était point alors permis de l'interroger, ne voulait point entrer dans le temple; Alexandre impatient, la prit par le bras pour l'y mener de force, et elle s'écria: *ah! mon fils, on ne peut te résister; Je n'en veux pas davantage,* dit Alexandre; *cet oracle me suffit.*

135 *bis*. La mélancolie.

~~~~~~~~~~~~~~~~~~~~~~~~~~~~

LAGRENÉE le jeune ( Jean-Jacques ) ; né à Paris en 1739, *élève de Lagrenée l'aîné, son frère; Peintre vivant.*

136. Ulisse dans l'isle des Phéaciens, venant se jeter aux pieds d'Alsinoüs et d'Arhétée sa femme, par le conseil de Nausicaa leur fille, afin d'en obtenir des secours pour retourner dans sa patrie.

137. Moïse sauvé des eaux.

*Voyez le N°. 192, qui correspond au sujet, à l'article* POUSSIN.

138. Télémaque et Mentor.

Calipso, après avoir montré à Télémaque toutes les beautés de son isle, l'avait fait entrer avec Mentor dans une grotte voisine de celle qu'elle habitait; parmi les habits que ses nimphes y avaient laissés pour leurs nouveaux hotes, Télémaque s'arrêta avec plaisir à considérer une tunique d'une laine fine, dont la blancheur effaçait celle de la neige, et une robe de pourpre avec une broderie d'or, qui lui étaient destinées; Mentor lui dit d'un ton grave : *Sont-ce donc là, ô Télémaque, les pensées qui*

doivent occuper le cœur du fils d'Ulisse; songez plutôt à soutenir la réputation de votre père, et d'vaincre la fortune qui vous persécute; un jeune homme qui aime à se parer vainement, comme une femme, est indigne de la sagesse et de la gloire; la gloire n'est due qu'à un cœur qui sait souffrir la peine, et fouler aux pieds les plaisirs.

<div align="right">Fénélon, Télémaque.</div>

## 139. Ulisse et Circé.

Circé, ayant changé les compagnons d'Ulisse, en loups et autres bêtes sauvages, par le moyen d'une liqueur qu'elle leur fit prendre, présenta à Ulisse la coupe, afin de pouvoir le retenir; mais Mercure par le moyen d'une certaine herbe, empêcha l'effet du poison.

## 140. Albinus.

Le peuple Romain était consterné à la vue des Gaulois prêts à entrer dans Rome; dans le désordre général les Vestales, gardiennes du Temple et de leurs Dieux, en cachèrent une partie dans la terre, et s'échappèrent en portant le reste sur leurs épaules. Albinus, plébéien, qui fuyait avec sa famille du même côté, touché d'un saint respect à la vue des Vestales et des Pontifes à pied, fit descendre sa femme et ses enfans du charriot sur lequel il les conduisait; et après avoir fait monter à leurs places

les Vestales et tous ceux qui les accompagnaient, il se détourna de son chemin pour les conduire jusqu'à la ville de Cérée.

141. **La fermeté de Jubellius Torea.**

Fulvius, Consul, faisait exécuter à Capoue des Sénateurs qui s'étaient révoltés contre les Romains, lorsque Jubellius-Torea s'avança, et lui dit : Pourquoi n'appaises-tu pas la soif que tu as de répandre notre sang, en versant le mien ? tu pourrais te vanter d'avoir fait périr un homme plus courageux que toi ; les ordres du Sénat m'arrêtent, dit Fulvius ; pour moi, dit Torea, qui n'ai pas reçu d'ordres des Pères Conscrits, je vais te donner un spectacle digne de ta cruauté, et un exemple au-dessus de ton courage ; à ces mots, il poignarda sa femme, ses enfans, et se tua lui-même.

LARGILLIERE ( Nicolas de ), *né à Paris en 1656, mort en 1746, élève d'*Antoine GOEBOUW.

142. **Son Portrait peint par lui-même.**

LEGILLON, *Peintre vivant.*

143. **Une Grange ruinée, que le soleil éclaire à travers plusieurs solives :**

on y voit des femmes et différens animaux.

---

LOIR ( Nicolas ), *né à Paris en 1624, mort dans la même ville en 1679*, élève de Bourdon.

144. Une Sainte Famille.
145. Saint-Paul rend aveugle le magicien Bar-Jesu, et par ce miracle convertit le Proconsul Sergius-Paul.

---

MACHY ( de ) *Peintre vivant*.

146. Vue de Paris, prise du Pont-Neuf.

---

MANGLARD.

147. Une Marine, clair de lune.

---

MARTIN (Jean-Baptiste), *né à Paris, en 1659, mort en 1735*, élève de Vander-Meulen.

148. L'entrée de Louis XV dans Reims, à l'époque de son Sacre.

DE L'ÉCOLE FRANÇAISE. 39

149. Louis XV encore enfant, accompagné du Régent, sortent du Palais.

---

MÉNAGEOT, *Peintre vivant.*

150. L'Etude qui arrête le tems.
151. L'Adoration des Bergers.

---

MIGNARD ( Pierre ), *né à Troyes en Champagne en 1610, mort à Paris en 1695; élève de* VOUET.

152. L'amour endormi.
153. Saint-Luc peignant la vierge.
154. La Religion.
155. L'Espérance.
156. Jésus-Christ conduit à la mort.

 Sur le devant du Tableau, on voit la Vierge, Saint-Jean et la Magdeleine plongés dans la douleur; plus loin les deux larrons conduits au supplice; au fond du tableau, le calvaire.

157. Le Portrait de madame de Feuquière, fille de Mignard.
158. Le Portrait de Madame de Maintenon.

MOINE ( François LE ), *né à Paris en 1688, mort en 1737; élève de* GALOCHE.

159 Allégorie sur la Paix.
160. L'esquisse du Plafond du Salon d'Hercule.

MONIER (LE), *élève de* VIEN; *Peintre vivant.*

161. La vocation des Apôtres.

MONNET, *Peintre vivant.*

162. Saint-Augustin écrivant ses confessions.

MONNOYER ( Jean-Baptiste ), *né à Lille en 1635, mort en 1699; il n'est connu que sous le nom de* BAPTISTE.

163. Un Vase de bronze doré, orné de bas-reliefs, sur lequel sont placés des Pampres de vigne et des raisins.
164. Un Vase de bronze doré, orné de bas-reliefs, et rempli de fruits.

## MOSNIER.

165. Le Portrait du citoyen Lagrénée l'aîné, membre du conseil d'administration du Musée central des Arts.

### NAIN ( Louis ou Antoine ), *né à Laon, mort en 1648.*

166. Une Procession.

### NATOIRE ( Charles ), *né à Nimes; élève de* LEMOINE.

167. Les vendeurs chassés du Temple.

### OUDRY ( Jean-Baptiste ), *né à Paris en 1681, mort en 1755.*

168. Un Cerf atteint par la meute.

## PATEL ( père ).

169. Un Paysage, avec figures.
170. Un Paysage, avec figures.
171. Un Paysage, avec figures.

PARROCEL ( Joseph ), *né à Brignoles en Provence en 1648, mort à Paris en 1704 élève de* BOURGUIGNON.

172. Le Combat de Leuse.

PAROCEL ( Charles ), *né à Paris en 1688, mort en 1752, élève de son Père.*

173. Une Rencontre de Cavaliers, où plusieurs sont terrassés.

PAUL-VÉRONÈSE ( Paulo-CAGLIARI, dit ), *né à Véronne en 1532, mort en 1588.*

174. Rebecca et Eliezer.

Eliezer, économe d'Abraham, chargé par lui d'aller en Mésopotamie choisir une femme pour son fils Isaac, rencontre près la ville de Nachor, Rébecca qui venait au puits quérir de l'eau, avec ses compagnes: il lui en demande pour lui et pour sa suite ; et celle-ci lui en ayant donné de bonne grâce, il reconnaît à ce signe celle qu'il cherche, et lui présente en conséquence, l'anneau et les pendans d'oreilles dont Abraham l'avait chargé.

175. Jésus-Christ chez Simon le Pharisien.

La Magdeleine prosternée aux pieds de Jésus-Christ, qu'elle parfume et arrose de ses larmes, obtient par cet acte d'humilité la rémission de ses péchés.

*Ce Tableau fut donné à Louis XIV, par la république de Vénise, en 1665.*

PERONNEAU.

176. Le Portrait d'Oudry, Peintre.

PERRIN, *élève de* DURAMEAU; *Peintre vivant.*

177. Les premiers habitans de la terre.

Ils se retiraient dans les antres comme les animaux féroces qu'ils étaient obligés de combattre pour leur conservation ; ils n'avaient pas encore eu l'intelligence de se construire des cabanes, ni de se vêtir des dépouilles de leurs ennemis.

Ce sujet est tiré de Lucrèce ; l'action du Tableau est ce combat, sur le devant les femmes inquiettes du succès, fuyent effrayées emmenant leurs enfans.

178. La Mort de Cyanippe.

Cyanippe, Prêtre de Syracuse, ayant

méprisé les fêtes de Bacchus, fut frappé d'une telle ivresse, qu'il fit violence à Cyané sa fille; aussitôt l'isle de Sicile fut désolée par une peste horrible; l'Oracle qu'on consulta là dessus, répondit que cette peste ne finirait que par le sacrifice de l'incestueux; Cyané traîna elle-même son père à l'autel, et se tua après l'avoir égorgé.

PLUTARQUE.

### 179. Mort de Sénèque.

Sénèque étant expiré, des officiers, par l'ordre de Néron, saisissent ce moment pour éloigner Pauline son épouse, de ce spectacle affreux.

### 180. La Mort de la Vierge.

~~~~~~~~~~~~~~~~~~~~~~~~~~~~~~~~~

PERRIER (Nicolas), *né à Mâcon en 1590, mort à Paris en 1650, élève de* LANFRANC:

181 Acis et Galathée.

Galathée, Nimphe de la mer, fut aimée par Poliphème qu'elle méprisa, et à qui elle préféra Acis; le géant les écrasa tous deux sous un rocher qu'il leur jetta.

182. Orphée.

Orphée jouait, dit-on, si bien de la lyre, que les arbres et les rochers quit-

taient leurs places, et les bêtes féroces s'attroupaient pour l'entendre; Euridice sa femme étant morte de la morsure d'un serpent, le jour de ses noces, il descendit aux enfers pour la redemander, et toucha tellement Pluton et Proserpine, par les accords de sa lyre, qu'ils la lui rendirent.

PEYRON (Jean-François-Pierre), *élève de* LAGRENÉE; *Peintre vivant.*

183. La mort d'Alceste.

Alceste, fille de Pélias, et femme d'Admette, roi de Thessalie. Ce prince étant tombé dangéreusement malade; Alceste consulta l'Oracle, qui répondit qu'il mourrait si quelqu'un ne subissait le sort en sa place; personne ne s'offrant, Alceste se dévoua elle-même.

184. La Mort de Miltiade.

Miltiade, accusé de trahison par Zantippe, est condamné à mort par les citoyens d'Athènes qu'il avait sauvés à la bataille de Marathon; tout ce qu'on put obtenir, fut de commuer la peine en une amende de 50 talens, amende qu'il ne put payer, et pour laquelle il fut mis en prison. Il y mourut d'une blessure qu'il avait reçue au siège de Paros; Cimon, son fils, n'obtint la permission de lui rendre les derniers devoirs

qu'après que ses amis et ses parens l'eurent mis en état de payer l'amende à laquelle son père avait été condamné.

POERSON (Charles-François), *né à Paris, en 1652, mort en 1725.*

185. Saint-Paul prêchant à Ephèse.

POUSSIN (Nicolas Poussin, dit LE) *né à Andelly en 1594, mort à Rome en 1665, élève de* QUINTIN-VARIN.

186. Le Jeune Pirrhus.

Eacide, roi des Molossiens, ayant été chassé de ses états, Androclides et Angelus, ses plus fideles serviteurs, enlevèrent secrétement Pirrhus son fils, qui était à la mamelle, et que les ennemis cherchaient pour le faire mourir; ils s'enfuirent avec cet enfant, quelques serviteurs et quelques femmes nécessaires pour le nourrir : ce fut ce qui retarda leur fuite, et ce qui les fit d'abord atteindre par ceux qui les poursuivaient; mais ayant confié l'enfant à Androction, Hyppias et Neander, ils leur dirent de gagner au plus vite la ville de Mégare, tandis qu'ils tâcheraient par artifice et par force, d'arrêter ceux qui les poursuivaient; après les avoir repoussés, et se croyant hors de danger,

ils trouvèrent une rivière si rapide et si profonde, qu'ils ne crurent pas pouvoir passer en portant l'enfant et les nourrices; mais ayant vu sur l'autre rive quelques personnes du pays, ils les prièrent de leur aider à passer cet enfant, en leur montrant Pirrhus. Ces gens ne les entendaient pas, par le grand bruit que faisait le cours de la rivière; ils demeurèrent long-temps les uns à crier, les autres à prêter l'oreille sans pouvoir rien entendre, jusqu'à ce qu'un d'eux s'avisa d'arracher l'écorce d'un chêne, sur laquelle il écrivit qui était cet enfant, et le danger où il était; puis il entortilla l'écorce à l'entour d'une pierre, pour la jeter. Ceux qui étaient à l'autre rive, ayant lu cet écrit, coupèrent quelques arbres, et les ayant liés ensemble, allèrent prendre l'enfant avec ceux qui le portaient.

PLUTARQUE.

187. Les Pasteurs d'Arcadie.

Un Berger qui a un genou à terre, montre du doigt ces mots gravés sur un tombeau, *et in Arcadiá ego*; derrière lui, un jeune homme, la tête couverte d'une guirlande de fleurs, s'appuie contre le tombeau, et tout pensif le considère avec attention; un autre berger est auprès de lui; il se baisse et montre les paroles écrites, à une jeune fille agréablement

parée, qui a la main posée sur l'épaule du jeune homme.

188. Une Sainte-famille.

La Vierge tenant l'enfant Jésus sur ses genoux, le petit Saint-Jean indique du doigt une bandelette placée sur le bras de l'enfant, sur laquelle est écrit *Agnus dei*; Sainte-Elizabeth et Saint-Joseph regardent cette Scène avec attention.

189. La Mort d'Adonis.

Adonis, jeune homme extrêmement beau, naquit de l'inceste de Cynire avec Myrra sa fille; il était grand chasseur: Vénus l'aima passionnément, elle eut la douleur de le voir tuer par un sanglier; il fut métamorphosé en anémone.

190. La Mort de Narcisse.

Narcisse, fils de Céphise et de Lériope, était si beau que toutes les nymphes l'aimaient: mais il n'en écouta pas une. Echo ne pouvant le séduire, en sécha de douleur; Tirésias prédit aux parens de ce jeune homme, qu'il vivrait tant qu'il ne se verrait pas. Un jour, revenant de la chasse, il se regarda dans une fontaine, et devint si épris de lui-même, qu'il sécha de langueur; il fut métamorphosé en fleur qui porte son nom.

191. L'Empire de Flore.

192. Moïse sauvé des eaux.

Pharaon, roi d'Egypte, ordonna, par un édit, de faire précipiter dans le fleuve, tous les enfans mâles des Hébreux établis dans le royaume; cet ordre porta l'affliction la plus vive dans le cœur de Jochabed, dont la grossesse était très-avancée; cependant, pour y soustraire son enfant, aussi-tôt qu'elle fut accouchée, elle le fit mettre dans une corbeille, et le plaça au bord du fleuve; tandis qu'elle s'éloignait, la fille de Pharaon arrive; elle apperçoit la corbeille, et donne l'ordre qu'on la lui apporte; elle l'ouvrit et apperçut un enfant dont la beauté et l'air tendre et gracieux, les cris mêmes et les larmes, la touchèrent de la plus vive compassion : elle le fit emporter, et le nomma Moïse.

193. Moïse foule aux pieds la couronne de Pharaon.

194. Moïse change sa verge en serpent.

Moïse et Aaron étant entrés chez Pharaon, Aaron prit sa verge, en présence du roi et de sa cour, et la changea en serpent; Pharaon fit venir les sages et les enchanteurs; chacun d'eux jetta sa verge, et elles se changèrent en ser-

C

pent; mais la verge d'Aaron dévora les leurs.

Exod. VII. 10. 12.

195. La Vierge, *dite* à la Colonne.

La Vierge étant apparue à Saint-Jacques, dans la ville de Saragoce, en Espagne, on bâtit un temple en son honneur, qu'on appelle aujourd'hui Notre-Dame du Pillier.

196. Sainte-Marguerite.

Sainte-Marguerite à genoux, reçoit de la main d'un Ange, la couronne du martyre; à ses pieds est le Dragon qu'elle vient de tuer.

197. Le Printemps.

Cette Saison est désignée par Adam et Eve dans le Paradis terrestre.

198. L'Été.

Ruth étant arrivée à Bethléem, avec sa belle-mère Noemi, au tems de la moisson, ramasse des épis de bled dans le champ de Boos.

199. L'Automne.

Moïse ayant envoyé deux Israélites, pour reconnaître la terre de Chanaan, et en apporter des fruits, ils reviennent chargés d'une grappe d'une grosseur extraordinaire.

200. Vue des Principaux Monumens de l'ancienne Rome, dans lesquels on remarque à droite, le Temple de la Fortune, et plus loin le Panthéon, sur le devant sont la Statue du Nil, et les Lions placés au bas de l'escalier du Capitole.

201. Ainsi que le précédent, celui-ci représente des monumens d'architecture, où l'on voit les mêmes Lions sur le devant du tableau.

202. L'Éducation de Bacchus.

Deux Satyres font boire Bacchus, encore enfant; sur le devant du tableau une femme endormie, ayant un autre enfant sur son sein.

203. Une Bacchanale.

Plusieurs femmes en écoutent une autre qui joue du luth, plus loin un Satyre verse du vin à un enfant.

204. Le Ravissement de St.-Paul.

205. Mars et Vénus.

206. Le Maître d'École de Phalère.

Dans le temps que Camille faisait le

Siège de Phalère, il y avait dans cette ville un Maître d'École, sous la conduite duquel étaient les jeunes-gens des plus illustres Maisons de Phalère; cet homme les conduisait ordinairement, pendant la paix, hors des murailles, afin qu'ils s'exerçassent dans la campagne, à des jeux convenables à leur âge; il n'avait point interrompu cette coutume pendant la guerre, préparant les voies, à une trahison dont il espérait être bien récompensé; il les menait tantôt plus près, tantôt plus loin, pour se mettre en état d'exécuter son dessein, sans qu'ils s'en pussent douter; enfin, un jour qu'il trouva l'occasion favorable, il amena à Camille, toute la jeunesse qui était confiée à ses soins, accompagnant cette action criminelle, d'un discours qui ne l'était pas moins; il lui dit, que c'était proprement la ville de Phalère qu'il livrait en sa puissance, en lui livrant ses enfans, dont les pères y avaient la principale autorité: mais Camille le regardant d'un visage menaçant: Perfide, lui dit-il, *tu ne t'adresses pas avec ton indigne présent, ni à un Général, ni à un Peuple qui te ressemble; nous n'avons pas, il est vrai, avec les Falisques, d'alliance fondée sur des convenances humaines et arbitraires; mais il y a entre eux et nous, celle que la nature a mise entre tous les hommes, et elle subsistera toujours; la guerre a ses lois comme*

la paix, et nous faisons gloire d'y montrer autant de justice que de valeur; nous avons les armes à la main, non pour nous en servir contre un âge qu'on épargne, même après la prise des villes, mais contre des ennemis armés contre nous, qui sont venus attaquer notre camp devant Veies, sans que nous leur en eussions donné aucun sujet; tu les as vaincu autant qu'il a été en toi, par un crime inouï jusqu'à présent; mais moi je prétends les vaincre comme j'ai vaincu les peuples de Veies, par la force des armes, par les travaux, par le courage, par la persévérance, seules voies dignes des Romains; alors Camille le fit dépouiller, lui fit attacher les mains derrière le dos; et ayant armé de verges les mains de ses jeunes disciples, il leur ordonna de le ramener dans la ville, en le frappant.

<p style="text-align:right">PLUTARQUE.</p>

207. Le Triomphe de Silène.

208. Moïse sur le Sinaï.

Ces deux Tableaux sont de la Jeunesse du Poussin.

POUSSIN Lavallée, *Peintre vivant.*

209. Tobie.

Le fils de Tobie, accompagné de

l'Ange Raphaël, revient dans la maison paternelle ; le père, averti par sa femme de son arrivée, se leva, tout aveugle qu'il était, et alla avec elle au-devant de lui.

210. L'Adoration des Bergers.

PRUD'HON (P.-P.), *né à Clugni; Peintre vivant.*

211. La Sagesse et la Vérité descendent sur la terre, et les ténèbres qui la couvrent se dissipent à leur approche.

PUGET, fils.

212. Plusieurs Portraits de Musiciens et d'Artistes, du siècle de Louis XIV.

RAOUX (Jean), *né à Montpellier en 1677, mort à Paris en 1734 ; élève* de Bon Boulongne.

213. Télémaque racontant ses Aventures à Calipso.

REGNAULT, *Membre de l'Institut National, Peintre vivant.*

214. La Mort de Priam.

Au pied d'un Autel, couvert d'un grand Laurier, et chargé des Dieux domestiques, Pyrrhus immole Priam aux mânes d'Achille.

215. **La Descente de la Croix.**

216. **L'Origine de la Peinture.**

Pline rapporte qu'une jeune fille de Sicyone, nommée Corinthia, d'autres disent Dibutade, aimant éperduement un jeune homme, et voyant l'ombre de son visage, qui donnait sur une muraille, voulut en tracer les extrémités, et qu'elle fit ainsi le portrait de son amant.

217. **L'Origine de la Sculpture.**

Pigmalion, fameux Sculpteur, aima tellement une statue de Vénus qu'il avait faite, qu'il demanda avec instance à cette déesse, que cette Statue fut animée: ce que Vénus lui accorda.

RESTOUT, *né à Rouen en 1692, mort à Paris en 1768; élève de* JOUVENET.

218. **Saint-Paul à qui Ananie impose les mains.**

RIGAUD (Hyacinthe), *né à Perpignan*

en 1659, *mort à Paris en* 1743; *élève de* RANC.

219. Le Portrait de Jules Ardouin-Mansard, surintendant des Bâtimens de Louis XIV, Architecte de Versailles.

220. Rigaud, peignant le Portrait de Boulongne.

221. Les Portraits de Lebrun et Mignard.

222. Le Portrait de Rigaud, peint par lui-même.

223. Le Portrait de Rigaud, peint par lui-même.

224. Le Portrait de la mere de Rigaud, et celui de sa tante.

225. Trois Portraits.

ROBERT (Hubert), *né à Paris en* 1734, *Membre de l'Administration du Musée Central des Arts; Peintre vivant.*

226. Vue du Pont du Gard.

227. Vue du Temple de Diane à Nismes.

228. Une Voute ruinée, sous laquelle est un pont ; des femmes sur le devant, lavent du linge, au bas d'une chûte d'eau.

229. Vue de Monumens antiques.

ROLAND (de la Porte).

230. Un Vâse de Porcelaine, un Cahier de musique ; sur le devant du Tableau, une Musette d'ivoire, garnie en velours, ornée d'un galon et d'une frange d'or.

ROSLIN.

231. Le Portrait de Jeaurat, Peintre.

232. Le Portrait de Colin de Vermont, Peintre.

233. Le Portrait de Dandré Bardon, Peintre.

SANTERRE (Jean-Baptiste), *né à Magny, près Pontoise, en 1651, mort à Paris en 1717 ; élève de* Bon Bou- longne.

234. La Magdeleine.

SARAZIN (Jacques), *né à Noyon en 1592, mort en 1660, Sculpteur*

235. Une Sainte Famille.

SAUVAGE (Piat-Joseph), *élève de* GIERRARD d'Anvers, *Peintre vivant.*

236. Une Table sur laquelle est un Tapis de Turquie, un Vâse en bronze, un Enfant en plâtre, une Sphère et un Casque sont posés dessus; un Poignard, un Bouclier, et une Rondache, forment l'ensemble du Tableau.

SILVESTRE (Louis DE).

237. Saint-Pierre qui guérit le Boiteux.

SILVESTRE.

238. Un Paysage, avec figures.

SORLAY (Jérôme), *élève de* MIGNARD.

239. Jésus-Christ et Saint-Pierre.

Jésus-Christ apparaît à Saint-Pierre, à une des portes de Rome, dans le moment où Saint-Pierre lui ayant demandé où il allait, le Seigneur lui répond qu'il va à Rome, pour être crucifié une seconde fois.

FLEURY, *Hist. Ecclésiastique.*

STELLA (Jacques), *né à Lyon en 1596, mort à Paris en 1657.*

240. Clelie.

Clelie ayant été donnée en ôtage à Porsenna, roi d'Etrurie, qui avait assiégé Rome, sous le consulat de Brutus et de Valérius-Publicola, trouva le moyen de s'échapper et de passer le Tibre à cheval.

241. Une Sainte Famille.

SUBLEYRAS (Pierre), *né à Uzès en 1699, mort à Rome en 1749; élève* d'Antoine RIVALZ.

242. Jésus-Christ chez Simon le Pharisien.

Voyez le N.° 175, correspondant au même sujet, à l'Article Paul Véronèse.

243. Le Martyre de Saint-Pierre.

244. La Messe Blanche.

Le Préfet du Prétoire, fit à l'Empereur Valens, le récit de la fermeté et de l'éloquence avec lesquelles St.-Basile, Archevêque de Césarée, défendait le christianisme, contre les sentimens des Ariens; cet Empéreur, touché de son courage et de ses vertus, ne voulut pas qu'on usât, contre Basile, de menaces ni contraintes; étant entré dans le temple le jour de l'Epiphanie, que l'église grecque fêtait avec solemnité, il fut si frappé d'admiration à la vue de la célébration des Mystères, qu'il s'évanouit dans les bras de ses officiers.

245. Le Portrait de Benoît XIV, Pape (*Lambertini*).

246. Le Martyre de Saint-Hippolyte.

SUEUR (Eustache LE), *né à Paris en 1617, mort en 1655; élève de* VOUET.

247. Raymond, Diacre, Chanoine de Notre-Dame, prêche en présence de Saint-Bruno.

248. Raymond, Diacre, meurt en odeur de Sainteté.

249. Obsèques de Raymond, Diacre, qui réssucite trois fois.

250. Saint-Bruno plongé dans la douleur sur cet événement.

251. Saint-Bruno enseigne la Théologie à Rheims.

252. Saint-Bruno et ses Disciples, partent pour se retirer dans la solitude.

253. Trois Anges apparaissent à Saint-Bruno, pendant son sommeil.

254. Saint-Bruno et ses compagnons, distribuant leurs biens aux Pauvres.

255. Saint-Bruno, aux pieds de Saint-Hugues, Évêque de Grenoble.

256. Saint-Hugues, conduit Saint-Bruno et sa suite, dans la solitude de la Chartreuse.

257. Saint-Bruno fait construire la Grande-Chartreuse.

258. Saint-Hugues donne l'habit blanc à Saint-Bruno.

259. Le Pape Victor III, approuve l'institut des Chartreux.

260. Saint-Bruno donne l'habit à plusieurs Religieux.

261. Saint-Bruno reçoit une lettre.

262. Saint-Bruno aux pieds du Pape Urbain.

263. Le Pape offre un évêché à Saint-Bruno, qui le refuse.

264. Saint-Bruno se retire dans les Montagnes de la Calabre.

265. Roger, Comte et Duc de la Pouille, est conduit par ses chiens, dans l'hermitage de Saint-Bruno.

266. Saint-Bruno apparaît au Comte Roger.

267. La Mort de Saint-Bruno.

268. Saint-Bruno porté dans le ciel.

269. Plan de la Chartreuse, présenté à Saint-Bruno.

270. Jésus-Christ portant sa croix.

Joseph d'Arimathie donne des secours à Jésus-Christ, qui succombe sous le poids de la croix ; et Sainte-Véronique lui présente un linceuil, pour lui essuyer le visage.

271. Le bon Pasteur.

272. Jésus-Christ et la Magdeleine.

> Jésus-Christ, après sa mort, apparaît à la Magdeleine, travesti en jardinier, et se fait connaître à elle.

273. L'Annonciation.

274. Ganimède enlevé par Jupiter sous la forme d'un aigle.

275. L'Amour, après avoir désarmé Jupiter, descend des Cieux pour embrâser l'univers.

276. L'Amour assis sur une nuée, reçoit les hommages de Mercure, d'Apollon et de Diane.

277. L'Amour, tranquille et assuré de son pouvoir, ordonne à Mercure de l'annoncer à l'univers.

278. Vénus présente l'Amour à Jupiter.

279. Saint-Bruno donnant son bien aux pauvres.

> *Ce Tableau est l'esquisse du grand, faisant partie de la collection du Cloître des Chartreux.*

SUEUR (LE).

280. Le Portrait de Carle Vanloo, Peintre.

SUVÉE (J.-B.), *élève de l'Ecole Académique de Bruges, Directeur des éléves pensionnaires de la République française, à Rome ; Peintre vivant.*

281. Madame de Chantal, recevant de Saint-François de Sales l'Institut de son Ordre.

282. La Naissance de la Vierge.

283. La Visitation de la Vierge.

284. Tobie et sa famille, prosternés devant l'Ange Raphaël, qui disparaît à leurs yeux, après s'être fait connaître.

TAILLASSON, *né à Bordeaux, Peintre vivant, éléve du cit.* VIEN.

285. Pauline rappelée à la vie.

Pauline, femme de Sénéque, ne voulant pas survivre à son époux, s'était fait ouvrir les veines; Néron apprenant sa résolution, envoye des ordres pour

la sauver ; elle avait perdu connaissance; on arrête le sang, on la rend à la vie.

286. Andromaque, pleurant sur le Tombeau d'Hector.

TARAVAL.

287. Le Sacrifice de Noé, au sortir de l'Arche.

Echappé au Déluge, le premier soin de Noé, est de dresser un Autel, et d'offrir, avec sa famille, un holocauste, composé des animaux les plus purs qui étaient dans l'Arche : l'arc-en-ciel apparaît en signe de réconciliation.

TAUNAY (Nicolas - Antoine), *né à Paris, Membre de l'Institut National, élève de Casanova ; Peintre vivant.*

288. La Prise d'une Ville.

Un Corps de Cavalerie, avec leurs Chefs, conduisent les prisonniers ; dans le fond on voit une partie de la Ville incendiée.

289. L'extérieur d'un Hôpital militaire.

Sur le premier plan, plusieurs personnes sont occupées à descendre de

voiture et à porter les malades dans l'intérieur de l'Hôpital.

TAUREL, *Peintre vivant.*

290. L'Incendie du Port de Toulon.

TESTELIN (Louis), *né à Paris en 1615, mort en 1655.*

291. Saint-Paul et Silas, sont fouettés dans la ville de Philippes, en Macédoine, par ordre des Magistrats.

292. St.-Pierre, dans la Ville de Joppé, ressuscite une femme nommée Tabythe.

TOCQUÉ. (Louis) *né à Paris.*

293. Le Portrait de M. de Tournehem, Directeur et Ordonnateur des Bâtimens.

294. Le Portrait de Lemoine, Sculpteur.

295. Le Portrait de Galoche, Peintre.

VALENCIENNES (P.-H.), *né à Toulouse*, *élève de* DOYEN; *Peintre vivant.*

296. Un Paysage.

Cicéron, Préteur à Siracuse, faisant abattre les arbres qui couvrent le Tombeau d'Archiméde.

VALENTIN (Moïse), *né à Coulommiers en Brie en* 1600, *mort à Rome en* 1632; *élève de* VOUET *et du* CARAVAGE.

297. Le Jugement de Salomon.

Deux femmes se disputaient un enfant pour connaître à laquelle des deux il appartient, Salomon commande qu'il soit partagé entr'elles; à cet Ordre, saisie d'effroi, la véritable mère arrête le Soldat, prêt à frapper le coup fatal, suppliant Salomon de donner plutôt l'enfant tout entier à sa rivale, tandis que celle-ci, au contraire, demande à grands cris sa part de l'enfant qu'elle reclâme.

298. Suzanne justifiée.

Le jeune Daniel, monté sur le tribunal du Juge, prouve l'imposture des deux vieillards et l'innocence de Suzanne.

299. Une Femme disant la bonne aventure.
300. Saint-Marc, Evangéliste.
301. Saint-Luc, Evangéliste.
302. Saint-Mathieu, Evangéliste.
303. Saint-Jean, Evangéliste.

VANDAEL, *né à Anvers; Peintre vivant.*

304. Une Corbeille remplie de fleurs.

VANLOO (Carle), *né à Nice en* 1705, *mort à Paris en* 1765, *élève de* J.-B. VANLOO *son frère, et de* BÉNÉDETTO LUTTI.

305. Le Triomphe de Psiché.
306. L'Amour s'échappant des bras de Psiché.
307. La Vierge et l'Enfant Jésus.
308. Saint-Charles Boromée.

Voyez le N.º 40, correspondant au même sujet, à l'article LEBRUN.

VANLOO (César), *né à Paris en* 1743; *Peintre vivant.*

309. Ruines d'une Eglise gothique,

DE L'ÉCOLE FRANÇAISE. 69

avec un Pont dans le lointain, couverts de Neige.

310. Un Paysage, Soleil couchant.

VANLOO (Louis-Michel), *né à Toulon en 1707, mort à Paris en 1771.*

311. Le Portrait de Louis - Michel Vanloo, peignant celui de son Père.

VANLOO (Amédée), *né à Aix.*

312. Saint-Sébastien.

VANLOO (François).

313. Le Triomphe d'Acis et Galathée.

Voyez le N.° 181, qui correspond, à l'article PERRIER.

VAURIOT.

314. Le Portrait de Natier, Peintre.

VAN-SPAENDONCK (Gérard), *Membre de l'Institut National; Peintre vivant.*

315. Un Vase rempli de fleurs.

Sur le devant du Tableau, un Ananas, des Fruits, des Raisins et des Fleurs.

316. **Une Corbeille de fleurs**, posée sur un piédestal, orné d'un Bas-relief.

Sur le devant du Tableau, un Vâse d'albâtre, garni de bronzes dorés, rempli de roses.

VAN-SPAENDONCK (Corneille);
Peintre vivant.

317. **Une Corbeille penchée**, remplie de Fleurs, et soutenue par des Coquilles.

VERDIER, *né à Paris, élève de* Lebrun.

318. **Tobie effrayé.**

Tobie étant allé se laver les pieds, un poisson énorme s'avança pour le dévorer; mais l'Ange lui dit, prenez-le par les ouies, et tirez-le à vous.

Tob. 6. 2. 4.

319. **Tobie guérit Sara.**

Tobie mit sur des charbons ardens une partie du foie de poisson; alors Raphaël saisit le démon, l'enchaîna,

et Tobie dit à Sara, levez-vous, et passons trois jours en prières.
<p align="right">Tob. 8. 2. 3. 4.</p>

VERDOT, *né à Paris.*

320. St.-Paul, à Malte, rejette dans le feu une vipère qui s'était attachée à sa main.

VERNET (Joseph), *né à Avignon en 1712, mort à Paris en 1786.*

321. Le Matin, ou la Pêche.

Des Vaisseaux en pleine mer sur différens plans, sur le devant plusieurs pêcheurs débarquent et vendent leur poisson.

322. Le Midi, ou la Tempête.

Un Vaisseau brisé contre un rocher, des matelots occupés à sauver l'équipage, sur le devant plusieurs personnes donnent des secours à une femme évanouie.

323. Le Soir, ou le coucher du Soleil.

La fumée d'un coup de canon qu'on voit dans le fond du tableau, indique la fermeture du port ; sur la jettée et en avant plusieurs personnes en costume levantin, prenant le frais.

324. La Nuit ou le clair de Lune.

>Plusieurs Vaisseaux en rade, le devant du tableau est éclairé par un grand feu où des matelots et des femmes font la cuisine.

325. Un Rocher percé, à travers lequel on voit les cascatelles de Tivoli.

326. La Pêche du thon.

327. Une Marine, Soleil couchant.

>Le Soleil se voit à travers les voiles d'un Vaisseau.

328. Un Port de mer, clair de Lune.

329. Un Port de mer.

>Une grande montagne au bas de laquelle on voit des fabriques et une tour, sur le devant un rocher et une cascade, à droite sur une jettée, des personnes en costûme levantin paraissent occupées d'affaires de commerce.

330. Une Marine, Tempête.

331. Une Marine, Soleil couchant.

VESTIER.

332. Le Portrait du cit. Doyen, Peintre.

333. Le Portrait de Brenet, Peintre.

~~~~~~~~~~~~~~~~~~~~~~~~~~~~~~~~

VIEN ( Joseph ), *né à Montpellier en 1616, Membre de l'Institut National et du Sénat Conservateur; Peintre vivant.*

334. Les Reproches d'Hector à Pâris.

Hector, le regardant avec des yeux qu'allumait le feu de la colère : Malheureux Prince ( lui dit-il ), vous prenez bien mal votre temps, pour être irrité contre les Troyens : nos troupes périssent dans les combats, et sont repoussées jusque sous nos murailles; qu'attendez-vous ? n'est-ce pas pour vous seul que cette guerre s'est allumée, et que Troye est environnée d'ennemis; ne serait-ce pas à vous à soutenir nos escadrons, à les rallier, à les ramener à la charge; allons donc, venez, de peur que les flammes ennemies ne viennent vous assiéger dans votre Palais.

*Illiade, livre 7.*

335. La marchande d'Amours.

336. L'Amour s'envole, pour fuir l'esclavage.

337. St.-Germain et St.-Vincent.

338. St.-Denis, prêchant la foi dans les Gaules.

339. Sainte-Géneviève, recevant une médaille des mains de Saint-Germain l'Auxerrois.

340. Un Hermite endormi.

341. St.-Louis et St.-Thibaut.

St.-Louis, à l'époque de son mariage, fut, avec sa femme, visiter St.-Thibaut, Abbé de l'Abbaye des Vaux de Cernay. Le Saint fut au-devant d'eux, tenant dans ses mains une corbeille de fruits; à l'instant où il la leur présenta, il en sortit une tige de lis; le nombre de fleurs qu'elle portait, indiquait les enfans mâles qu'ils devaient avoir; et une tige de roses, le nombre de filles.

---

VILLEQUIN.

342. Jésus-Christ, guérissant les aveugles de Jéricho.

*Voyez le N.° 26, correspondant au même sujet, à l'article* BOURDON.

---

VINCENT, *né à Paris en 1746, Membre de l'Institut National, élève de* VIEN; *Peintre vivant.*

343. Henry IV et Sully.

Sully, blessé à la bataille d'Ivry,

se retirait le lendemain à sa terre de Rosni ; mais comme il était hors d'état de pouvoir souffrir le cheval, il se fit faire une espèce de brancard, avec des branches d'arbres ; précédé de son écuyer et de ses pages, suivi des prisonniers qu'il avait faits, et de sa compagnie de gendarmes ; sa marche avait l'air d'un triomphe.

Voici comme Sully s'explique lui-même, dans ses mémoires:

En arrivant sur le côteau de Beurons, nous apperçûmes toute la pleine couverte de chevaux et de chiens ; et le Roi, lui-même, qui s'en retournait de Rosni à Mantes, en chassant dans ma garène ; ce spectacle parut le réjouir ; le Roi s'approcha de mon brancard, et ne dédaigna pas, à la vue de toute sa suite, de descendre à tous les témoignages de sensibilité qu'un ami, s'il m'est permis de me servir de ce terme, pourrait rendre à son ami ; il me demanda, avec une inquiétude obligeante, si toutes mes plaies étaient de nature à pouvoir espérer d'en guérir ; quand il sut que je n'avais rien à craindre, il se jetta à mon col, en se tournant vers les Princes et les Grands qui le suivaient ; il dit hautement, qu'il m'honorait du titre de vrai et franc Chevalier, titre qu'il regardait comme bien supérieur à celui de ses Ordres ; il finit cet entretien si aimable, par sa protestation ordinaire,

que je participerai à tous les biens que le Ciel lui enverrait ; et sans me laisser le temps de lui répondre, il s'éloigna, en me disant : *adieu mon ami, portez-vous bien, et soyez sûr que vous avez un bon Maître.*

344. St.-Jean, prêchant dans le désert.

345. Le Président Molé, appaisant une sédition.

Pendant le temps des baricades, les membres du Parlement, ayant le Président Molé à leur tête, furent demander à la Reine la liberté de plusieurs de leurs membres, arrêtés par ses ordres ; comme ils revenaient, sans avoir rien obtenu, ils furent menacés, par le peuple, aux deux premières barrières ; arrivés à la troisième, qui était à la Croix du Tiroir, un garçon rotisseur s'avançant, avec 200 hommes, et mettant la hallebarde dans le ventre du premier Président, lui dit : Tourne, traître, et si tu ne veux être massacré, ramènes-nous Broussel ou le Mazarin et le Chancellier en ôtage ; cinq Présidens à Mortier et plus de vingt Conseillers se jettèrent dans la foule pour s'échapper ; le seul premier Président, le plus intrépide homme qui ait paru dans son siècle, demeura ferme et inébranlable ; il se donna le temps de rallier ce qu'il put de sa compagnie, il conserva toujours la dignité de la

Magistrature, et dans ses paroles et dans ses demandes : et il revint au Palais royal, au petit pas, dans le feu des injures, des menaces, des exécrations, des blasphêmes.

*Mémoires du Cardinal de* Retz.

VOUET ( Simon ), *né à Paris en 1582, mort dans la même ville en 1641 ; élève de son père* Laurent Vouet.

346. La Visitation de la Vierge.

347. La Vierge implore la Trinité, et prend sous sa protection la compagnie de Jésus.

348. Le Centenier.

349. Le Songe de St.-Joseph.

350. L'Adoration des Anges, à la naissance de Jésus-Christ.

WERTMULER.

351. Le Portrait de Caffieri, Sculpteur.

352. Le Portrait de Bachelier, Peintre.

# SCULPTURES
## PLACÉES DANS L'INTÉRIEUR
## DU MUSÉE.

**ALLEGRIN.**

353. Vénus.
354. Diane.

**BOUSSEAU.**

355. La Gloire.

**COYZEVOX** (Antoine), *né à Lyon en 1640, mort en 1720.*

356. La Vénus pudique, *d'après l'Antique.*

Sur la plinte est écrit : ΦIΛAC HΛEOIC. Coyzevox, 1696.

**GIRARDON** (François), *né à Troyes en Champagne, en 1627, mort en 1715.*

357. Un Vase.

Le Triomphe de Vénus.

358. Un Vase.
Le Triomphe de Galathée.

---

JULLIEN, *Membre de l'Institut National; Sculpteur vivant.*

359. Une Nymphe.

360. Le Gladiateur, *d'après l'antique.*

361. L'Apollon du Belvédère, *d'après l'antique.*

362. Ganimède, donnant à boire à Jupiter, sous la forme d'un Aigle.

---

MOUCHI.

363. L'Amour, *d'après* BOUCHARDON.

---

PUJET (Pierre), *né à Marseille en 1622, mort dans la même Ville en 1694.*

364. Alexandre et Diogène.

---

SARAZIN (Jacques), *né à Noyon en 1592, mort en 1660.*

365. Un Bas-Relief.
Fuite en Egypte.

VASSÉ.

366. Vénus et l'Amour.
367. Minerve.
368. La Magnanimité.
369. Flore, *d'après l'antique*.

# BUSTES
*EN PORPHIRE ET EN BRONZE.*

370. Antonin Caracalla. *Bronze*.
371. Caligula.
372. César Octave.
373. Domitien.
374. Geta.
375. Nerva.
376. Othon.
377. Postume. *Bronze*.
378. Titus.
379. Tibère.

380. Trajan.
381. Vespasien.
382. Vitellius.

## STATUES

*Dans la manière de* SARAZIN.

383. La Maladie.
384. La Santé.

# DESCRIPTION
## DES PLAFONDS
### DES SALLES DU MUSÉE.

*LA CHAPELLE.*

*Première Tribune en entrant à droite.*

LES DOUZE APOTRES.

1.er *Plafond.* S.-Barnabé.
2.e          S.-Jude.
3.e          S.-Barthélemy.
4.e          S.-Jacques-le-min.r
5.e          S -Jacques-le-maj.r

*Dans un petit Plafond,*

Deux Anges, portant des Instrumens de musique.

*Ces six Plafonds sont peints par Bou-*
LONGNE, *le jeune.*

6.e *Plafond.* Le Ravissement de S.-Paul.

*Plafond au-dessus de l'orgue,*

Un Concert d'Anges, composé de trois Groupes.

7.e          S.-Pierre.

*Sur le Plafond triangulaire,*

Un Groupe de trois Enfans.

8.e          S.-André.
9.e          S.-Philippe.
10.e         S.-Simon.
11.e         S.-Mathias.
12.e         S.-Thomas.

Tous ces Plafonds sont peints par Boulongne, l'aîné.

# LA CHAPELLE DE LA VIERGE.

*La Voûte représente*

L'Assomption de la Vierge;

*Dans les quatre Pendentifs,* des Anges portent les attributs que l'on donne à la Vierge, dans les livres sacrés.

## PLAFONDS

*Le Tableau d'autel représente :*

L'Annonciation de la Vierge.

*Toute cette Chapelle est peinte par* BOULONGNE le Jeune.

## LA CHAPELLE DE SAINTE-THÉRÈSE.

Sur la même Tribune, SANTERRE a peint cette Sainte en extase.

## LA VOUTE.

*Le milieu représente*

Le Père Éternel dans sa gloire, peint par COYPEL.

*Le fond :*

La Résurrection, peinte par LAFOSSE.

*La troisième partie :*

La Descente du Saint-Esprit, peinte par JOUVENET.

## TRUMEAUX DE L'ATTIQUE.

COYPEL a peint douze Prophètes, six

de chaque côté, avec un Passage de l'Ancien Testament.

1. Malachie.     7. Zacharie.
2. Joël.     8. Michée.
3. Jacob.     9. Abraham.
4. David.     10. Moïse.
5. Jérémie.     11. Isaïe.
6. Aggée.     12. Daniel.

*Aux deux extrémités de cette Voûte,*

Charlemagne.
Saint-Louis. } Rois de France.

## SALLON D'HERCULE.

L'Apothéose d'Hercule, par LEMOINE.

## SALLE DE L'ABONDANCE.

L'Abondance et la Libéralité, par HOUASSE.

## SALLE DE VENUS.

### PLAFOND.

Vénus, sur un Char tiré par des

Colombes ; elle est soutenue par un Cigne, et couronnée par les trois Grâces; les Dieux et les Héros que la fable et l'histoire ont le plus célébrés, ornent son Triomphe.

*Le premier Tableau du plafond, vis-à-vis des fenêtres, représente.*

Nabuchodonosor, faisant élever les Jardins de Babilone.

*Le second, à gauche,*

Auguste, qui donne, au peuple Romain, le plaisir des Courses des Charriots, dans le Cirque.

*Le troisième, à droite,*

Alexandre, qui épouse Roxane.

*Le quatrième, au-dessus des fenêtres,*

Cyrus, faisant passer ses Troupes en revue, devant une Princesse.

*Toutes ces Peintures sont de* Houasse, et autres Élèves de Lebrun.

## SALLE DE DIANE.
### PLAFOND.

Diane, sur un Char, tiré par deux Biches; elle est accompagnée des Heures: *peint par* Blanchard.

*Les Sujets des* quatre Tableaux sont:

César, qui envoye quelques Colonies à Carthage.

Cyrus, encore jeune, qui attaque un Sanglier.

*Ces deux Tableaux ont été peints par* AUDRAN.

Jason, abordant à Colchos.

Alexandre, qui chasse aux Lions.

*Ces deux Tableaux ont été peints par* LAFOSSE.

## SALLE DE MARS.

### PLAFOND.

Mars, sur un Char tiré par des Loups; près de lui, des Génies se chargent d'armes, pour le suivre; elles leur sont fournies par des Cyclopes; dans le fond, d'autres Génies, après avoir renversé Saturne, lui ôtent sa faulx; l'Histoire est auprès de lui, qui écrit tout ce que la Renommée lui dicte.

*Peint par* AUDRAN.

Il y a deux Tableaux *sur ce Plafond;* dans l'un, la Terreur et la Fureur poussent la Crainte et la Pâleur :

*Il est peint par* HOUASSE.

*Dans l'autre*, la Victoire, soutenue

par Hercule, la Prudence, la Libéralité, et des Génies, se disputent des Couronnes.

*Peint par* JOUVENET.

Six Tableaux en Camaïeu, rehaussés d'or, *sont dans la même Salle; ils représentent* :

1.° César, qui range son armée en bataille.

2.° Marc-Antoine et Post-Albinus, Consuls.

*Ces deux Tableaux sont peints par* JOUVENET.

3.° La Dégradation d'un officier, par Alexandre Sévère, en présence de l'Armée.

4.° Le Triomphe de Constantin.

*Tous deux peints par* HOUASSE.

5.° Cyrus, qui range son armée en bataille.

6.° Démétrius Poliorcetes, qui force une Ville.

*Tous deux peints par* AUDRAN.

# SALLE DE MERCURE.
## PLAFOND.

Mercure, sur son Char, tiré par des

Coqs; la Grue, symbole de la Vigilance, est à-côté du Char, le Point du Jour le précéde, et les Arts et les Sciences l'accompagnent.

<div style="text-align: right;">*Peint par* CHAMPAGNE.</div>

*Tableau, au-dessus des fenêtres,*

Alexandre le Grand, faisant apporter plusieurs Animaux, pour être décrits par Aristote.

*Du côté de la Salle de Mars,*

Alexandre, donnant audience aux Gemnosophistes ou Philosophes Indiens.

*Vis-à-vis des fenêtres,*

Ptolomée, s'entretenant avec des Savans, dans une Bibliothéque.

*Le dernier représente,*

Auguste, qui reçoit des Ambassadeurs des Indes, pendant qu'il était à Samos.

<div style="text-align: right;">*Peints par* CHAMPAGNE.</div>

## SALLE D'APOLLON.

### PLAFOND.

Apollon, sur un Char, traîné par quatre Coursiers; les quatre Saisons,

figurées par Flore, Cérès, Bacchus et Saturne l'accompagnent ; la France, la Magnanimité et la Magnificence, sont auprès du Char.

<div style="text-align:right"><i>Peint par</i> LAFOSSE.</div>

Les Tableaux *au-dessus de la Corniche, sont :*

Auguste, faisant faire un Port à Misène.

Vespasien, qui fait bâtir le Colisée.

Coriolan, qui se laisse fléchir par les prières de sa Mère.

L'Entrevue d'Alexandre et de Porus, Roi des Indes.

<div style="text-align:right"><i>Peints par</i> LAFOSSE.</div>

## SALLON DE LA GUERRE.

La Voûte de ce Salon est ornée de cinq Tableaux, le plus grand est dans la Coupe, et les autres dans les Ceintres.

*La Coupe représente ,*

La France, qui tient d'une main la Foudre, et de l'autre un Bouclier, sur lequel est le Portrait de Louis XIV.

*Sur le Ceintre, qui fait face aux Appartemens ;*

Bellone, sur un Char, traîné par des Chevaux fougueux, qui foulent aux pieds des Hommes et des Armes ; la Discorde la suit, et met le feu à des Palais et à des Temples ; la tendre Charité, tenant un Enfant, s'enfuit ; la Balance de la justice, et les Vases sacrés, sont à ses pieds.

*Sur le Ceintre opposé :*

L'Allemagne fait ses efforts pour défendre la couronne Impériale.

*Sur le Ceintre, en face de la Galerie :*

L'Espagne, qui semble menacer la France ; on voit des Soldats en fuite, et le Guidon de Castille renversé.

*Sur le Ceintre, qui est au-dessus de l'Arcade de la Galerie.*

La Hollande, renversée sur son Lion, qui d'effroi laisse tomber ses flèches ; ses vaisseaux sont en feu, et les marchandises tombent dans la mer.

*Tout ce Sallon est peint par* LEBRUN.

# LA GALERIE.

La brièveté de cette Notice, ne permet pas de donner la description des tableaux allégoriques de cette Galerie ;

elle contient l'histoire de Louis XIV, depuis la paix des Pyrénées, jusqu'à celle de Nimègue; cette histoire est divisée en neuf grands tableaux, et en dix-huit petits; nous mettons seulement, sous les yeux du Lecteur, l'inscription placée au-dessus de chaque tableau.

*Ils sont tous peints par* LEBRUN.

*Inscription de la première partie de ce Tableau :*

Le Roi prend lui-même la conduite de ses états, et se donne tout entier aux affaires.

1661.

*Inscription de la seconde Partie.*

L'Ancien Orgueil des Puissances Voisines de la France.

*Inscription du second tableau à gauche, du côté de la fenêtre :*

Résolution prise de faire la guerre aux Hollandais.

1671.

*Inscription du troisième tableau à droite au-dessus de la fenêtre :*

Le Roi arme sur mer et sur terre.

1672.

―――――

*Inscription du quatrième tableau à gauche, au-dessus des glaces.*

Le Roi donne ses ordres pour attaquer, en-même-temps, quatre des plus fortes Places de la Hollande.

1672.

―――――

*Inscription du 5.º tableau, qui occupe toute la voûte :*

Passage du Rhin, en présence des ennemis.

1672.

―――――

*Inscription de la seconde partie du 5.º tableau :*

Prise de Maestricht, en treize jours.

1673.

―――――

*Inscription du 6.º tableau, au-dessus de l'Arcade du Sallon de la Guerre :*

Ligue de l'Allemagne et de l'Espagne, avec la Hollande.

1672.

―――――

*Inscription du 7.ᵉ Tableau au-dessus des Glaces :*

La Franche-Comté, soumise pour la seconde fois.

1674.

*Inscription du 8ᵉ. Tableau ; il occupe toute la voûte :*

Prise de la Ville et de la Citadelle de Gand, en six jours.

1678.

*Inscription de la 2ᵉ partie du 8ᵉ. Tableau :*

Les Mesures des Espagnols, rompues par la prise de Gand.

*Inscription du 9ᵉ. Tableau, au-dessus de l'Arcade du Sallon de la Paix :*

La Hollande accepte la paix, et se détache de l'Allemagne et de l'Espagne.

1678.

*Inscription du 1ᵉʳ. des 18 petits Tableaux ; elle est à la clef de la voûte :*

Soulagement du Peuple, pendant la famine.

1677.

Inscription du 2.º Tableau, côté des Glaces :

La Hollande secourue contre l'Évêque de Munster.

1665.

Inscription du 3.º Tableau, côté des Fenêtres :

Réparation de l'attentat des Corses.

1674.

Inscription du 4.º Tableau, à la clef de la voûte.

La fureur des Duels arrêtée.

Inscription du 5.º Tableau, côté des Glaces :

Défaite des Turcs en Hongrie, par les troupes du Roi.

1664.

Inscription du 6.º Tableau, côté des Fenêtres :

La Prééminence de la France reconnue par l'Espagne.

1682.

*Inscription du 7°. Tableau, à la clef de la voûte :*

Guerre entre l'Espagne, pour les droits de la Reine.

1667.

*Inscription du 8°. Tableau, côté des Glaces :*

Rétablissement de la Navigation.

1663.

*Inscription du 9°. Tableau, côté des Fenêtres :*

Réformation de la Justice.

1667.

*Inscription du 10°. Tableau, à la clef de la voûte :*

Paix faite à Aix-la-Chapelle.

1866.

*Inscription du 11°. Tableau, côté des Glaces :*

L'Ordre rétabli dans les Finances.

1662.

---

*Inscription du 12°. Tableau, côté des Fenêtres :*

Protection accordée aux Beaux-Arts.

1663.

---

*Inscription du 13° Tableau, à la clef de la voûte :*

Acquisition de Dunkerque.

1662.

---

*Inscription du 14°. Tableau, côté des Glaces :*

Établissement de l'Hôtel Royal des Invalides.

1674.

---

*Inscription du 15°. Tableau, côté des Fenêtres :*

Ambassades envoyées des extrémités de la terre.

*Inscription du 16ᵉ. Tableau, à la clef de la voûte :*

La Police et la Sûreté, rétablies dans Paris.

1665.

― ― ―

*Inscription du 17ᵉ. Tableau, côté des Glaces :*

Le Renouvellement d'Alliance avec es Suisses.

1673.

― ― ―

*Inscription du 18ᵉ. Tableau, côté des Fenêtres :*

La Jonction des deux Mers.

― ― ―

*Toutes ces Inscriptoins ont été composées par* RACINE *et* DESPRÉAUX.

## SALLON DE LA PAIX.

### PLAFOND.

La France, assise sur un globe, dans un char porté sur un nuage ; la Gloire est au-dessus la Paix, le caducée à la main, vient pour recevoir ses ordres; dans le bas du plafond, la Discorde et

l'Envie trébùchent; la Religion et l'Innocence brùlent de l'encens sur un autel; la Magnificence vient ensuite, et montre à la France des plans d'édifices, à ses pieds les Instrumens des Arts, parmi des Cornes d'Abondance.

Tableau *qui est du côté de l'appartement :*

Une femme assise, qui tient une Thiare et une Corne d'Abondance, représente l'Europe chrétienne en paix; elle est accompagnée de la Justice et de la Paix.

Tableau, *au-dessus des Croisées :*

L'Allemagne appuyée sur un globe; elle tend la main à un enfant, qui lui apporte une branche d'olivier.

Tableau, *au-dessus de l'Arcade :*

L'Espagne reçoit une branche d'olivier, par les mains d'un Amour; des Enfans jettent des Armes et des Étendarts, dans un grand feu.

Tableau, *en face de l'appartement :*

La Hollande à genoux, reçoit sur son bouclier des flèches et des branches d'olivier, qu'un Amour lui apporte.

*Peints par* LEBRUN.

## PREMIÈRE SALLE, APRÈS LA GALERIE.

Quatre Tableaux en Grisailles, *ornent le plafond de cette Salle ; ils représentent*:

1°. La Charité, sous la figure d'une femme, qui allaite des enfans.

2°. L'Abondance, sous la figure d'une femme, qui répand à ses pieds des fruits, des fleurs, et des bijoux.

3.° La Fidélité, sous la figure d'une femme, tenant un cœur à sa main.

4°. La Prudence, sous la figure d'une femme, tenant un miroir, autour duquel il y a un serpent.

*Peints par* BOUCHER.

## DEUXIÈME SALLE, APRÈS LA GALERIE.

PLAFOND.

Mercure répandant ses influences sur les Sciences et les Arts.

Tableau, *au-dessus des croisées*:

La Peinture.

Tableau, *qui est vis-à-vis*:

Pénélope, travaillant à cet ouvrage

de Tapisserie, à la faveur duquel elle échappa aux poursuites de ses amans.

Tableau, *au-dessus de la cheminée :*

Sapho, jouant de la Lyre.

Tableau, *qui est vis-à-vis* :

Aspasie, s'entretenant avec des Philosophes.

## TROISIÈME SALLE APRÈS LA GALERIE.

### PLAFOND.

Mars, avec les Signes du Zodiaque.

*Les Ceintres de ce Plafond, sont ornés de Tableaux en Camaïeu, rehaussés d'or.*

Le premier tableau *représente :*

Rodogune étant à sa toilette, apprend la mort de son mari, et fait serment de ne point achever de se coëffer, qu'elle ne l'ait vengé.

Deuxième tableau, *au-dessus des croisées.*

Arpalice, fille de Licurgue, à la tête d'une petite troupe, délivrant son père, qui avait été fait prisonnier par les Grecs.

Troisième Tableau.

Bellone, brûlant le visage de Cybèle ;

avec un flambeau, et contraignant l'Amour de s'envoler dans les cieux.

<p style="text-align:right"><em>Peints par</em> VIGNON.</p>

4°. Tableau.

Clelie, ayant été donnée en ôtage à Porsenna, qui avait assiégé Rome, trouva le moyen de s'échapper, et de passer le Tibre à cheval.

5°. Tableau.

Ypsicrate à cheval, femme de Mitridate, le suivait toujours à la guerre.

6°. Tableau.

Zénobie, reine de Syrie, combattant contre l'empéreur Aurélien.

7°. Tableau.

La Fureur et la Guerre, l'une sous la figure d'une femme, qui tient d'une main une épée, et de l'autre un flambeau ; l'autre, sous la figure d'un homme qui tient un javelot, brûlant par les deux bouts.

8°. Tableau.

Artemise, reine de Carie, suivant Xerxes, dans son expédition contre les Grecs.

<p style="text-align:right"><em>Peints par</em> PAILLETTE.</p>

## QUATRIÈME SALLE, APRÈS LA GALERIE.

### PLAFOND.

Jupiter, debout dans un char tiré par deux Aigles, et porté sur un nuage; la Femme qui est au-dessous, désigne la Planète de Jupiter, et les quatre Enfans ailés, sont les quatre Satellites de cette planète; aux côtés du char, sont la Justice et la Piété.

1er. Tableau, *dans la voûte, au-dessus des Fenêtres :*

Solon, soutient l'équité des lois qu'il avait donné aux Athéniens, contre leurs objections.

2e. *en face de la cheminée :*

Trajan, reçoit des placets de toutes les Nations du Monde.

3e. Tableau.

Ptolémé-Philadelphe, en considération de la loi de Moïse que le Grand-Prêtre lui avait envoyée, donne la liberté à tous les Juifs qui étaient dans ses états.

4e. Tableau.

L'Empéreur Sévère, pendant une grande famine, fait distribuer du bled au Peuple de Rome.

*Peints par* Noël Coipel.

# SCULPTURES EXTÉRIEURES DU MUSÉE,

PLACÉES DANS LE JARDIN.

Dans l'Ordre à suivre pour la description des Statues et des Vases, nous avons cru devoir indiquer d'abord ceux qui sont placés le plus près du Palais National ; nous nous permettrons aussi de relever quelques erreurs, sur la dénomination de plusieurs figures copiées d'après l'Antique. Nous ne ferons en cela, que suivre l'avis des plus savans Antiquaires, tels que Vinkelmann, Visconti, Lens, etc.

*Explication des Abréviations.*

A. *D'après l'Antique.*  
B. *Buste.*  
F. *Fondu par.*  
G. *Groupe.*  
T. *Therme.*

## *LES PREMIÈRES FIGURES SONT ADOSSÉES AU PALAIS.*

### Bronzes.

| | |
|---|---|
| 1$^{re}$. Bacchus. | *Antique.* |
| 2$^e$. Apollon. | *A.* |
| 3$^e$. Antinoüs. | *A.* |
| 4$^e$. Siléne. | *A.* |

## *TERRASSE OU PARTERRE D'EAU.*

### Angle du Perron.

1 Vase.                     *Coyzevox.*

La Victoire remportée sur les Turcs, par l'armée de Louis XIV, et la Soumission que l'Espagne fit à la France, à l'occasion de l'insulte faite au Comte de l'Estrade.

1 Vase.                     *Tuby.*

Les Conquêtes que Louis XIV fit en Flandres, pour les droits de la Reine.

★

## POURTOUR DES BASSINS DE LA TERRASSE.

| | | |
|---|---|---|
| Le Rhône. | G. | |
| La Saône. | G. | F. par les Kellers. |
| La Loire. | G. | |
| 5 Nymphes. | G. | |

4 Groupes d'Amours.   F. Aubry et Roger.

| | | |
|---|---|---|
| La Garonne. | G. | |
| La Dordogne. | G. | F. les Kellers. |
| La Seine. | G. | |
| 5 Nymphes. | G. | |

4 Groupes d'Amours. F. Aubry et Roger.

Les Fleuves et les Rivières, sont appuyés sur une urne, et tiennent une corne d'abondance et un aviron ; ce qui les distingue des Nymphes ; le nom du Sculpteur, est écrit sur la plinte de chaque Figure.

Ces Sculpteurs sont :

COYZEVOX.        REGNAUDIN.

Legros. Magnier.
Raon. Tuby;
Le Hongre.

---

## ANGLES DE LA TERRASSE,

### COTÉ DU NORD.

#### FONTAINE DE DIANE.

Un Lion et un Loup. *G.*
*Par Vancleve.*
Un Lion et un Sanglier. *G.*
*Par Raon.*
} *F. les Kellers.*

### COTÉ DU MIDI.

#### FONTAINE DU POINT-DU-JOUR.

Un Tigre et un Ours *G.*
Un Limier et un Cerf. *G.*
} *Houzeau.* { *F. les Kellers.*

## PARTERRE DU NORD,
### ANGLES DES DÉGRÉS.

Mélicus affranchi. *A. G. B. Foggini.*
*idem.*

Sous le Consulat de Silius-Nerva, et d'Atticus-Vestinius, il se forma une conspiration contre Néron : Pison était le chef de l'entreprise ; un Sénateur nommé Scévinius, avait demandé l'honneur de porter le premier coup : il avait pris pour cela un couteau de sacrifice, et avait commandé à un de ses Affranchis, nommé Mélicus, d'aiguiser ce couteau ; cet Affranchi, attentif à tous les mouvemens de son Maître, écoute, devine, et s'apperçoit du trouble de son esprit ; il va trouver l'Empéreur, lui découvre tout ce qu'il savait de la conspiration, et lui montre le couteau. On arrête Scévinius, il est convaincu et condamné à mort ; l'Affranchi fut comblé de biens par Néron.

## TABLETTE EN MARBRE.

1 Vase. *Rousseau.*
2 Vases. *Hurtrelle.*
4 Vases. *Bertin et Cornu.*
14 Vases de métal. *Balin F, Duval.*

## POURTOUR DU PARTERRE DU NORD.

*A commencer par la Statue la plus proche du Palais.*

Le Poëme héroïque. *Drouilly.*
Le Flegmatique. *Lespagnandel.*
Le Poëme satyrique *Buyster.*
L'Hiver. *Girardon.*
L'Été. *Hutino.*
L'Automne. *Rigauldin.*
Ulysse. T. *Gagnier.*
Lisias. T. *Dedieu.*
Théophraste. T. *Hurtrelle.*
Isocrate. T. *Granier.*
Apollonius. T. *De Melo.*
Le Poëme pastoral. *Granier.*
La Nuit. *Raon.*
Le Midi. *G. Marsy.*
Bassins des couronnes. *Tubi et le Hongre.*

Fontaine de la Py-　*Girardon.*
  ramide.

2 Vases.　　*A.*　　*Élèves de Rome.*

L'un représente un Mariage antique, et l'autre une Bacchanale.

### CASCADE.

Le grand Bas-Relief
et les quatre Masques.　　*Girardon.*

Petits Bas-Reliefs.　*Le Hongre et le Gros.*

## ALLÉE D'EAU, SUR LES DESSINS DE PERRAULT.

Petits Bassins, avec Groupes d'Enfans, Tritons, Satyres et Thermes.

6 Groupes.　　*B. Le Gros.*

2 G.　　*B. Le Hongre.*

6. G.　　*B. Lerambert.*

## ANGLES DE L'ALLÉE D'EAU.

Le Sanguin.　　*Jouvenet.*

Le Colérique.　　*Houzeau.*

Fontaine du Dragon.　*Marsy.*

## DEMI-LUNE.

Petits Bassins, avec huit Groupes d'Enfans. B. } *Mazelini et Buiret.*

## BASSIN DE NEPTUNE.

*D'après les dessins de* LE NOSTRE.

Neptune et Amphi-    *L. S. Adam.*
tride.    G.

L'Océan.    *J.-B. Lemoine.*

Prothée.
Dragons.    G. } *E. Bouchardon.*

## DEMI-LUNE.

Bérénice.    *A. Lespingola.*

    Il est difficile de deviner pourquoi on a désigné cette figure, sous le nom de Bérénice, elle était connue à Rome sous celui de la Junon du Capitole : mais il paraît, d'après les observations des Antiquaires, qu'ils la reconnaissent pour Melpomène ; son attitude imposante, et l'épaisseur de la semelle des sandales, rappellent l'idée du Cothurne-Tragique.

Faustine.    *A. Fremery.*

La Renommée.    { *D. Guidi* d'après les dessins de *Le Brun.*

## PARTERRE ET BASSIN DE LATONE.

*Angles du premier Perron.*

| | |
|---|---|
| Vase. | *Du Goulon.* |
| Vase. | *Drouilly.* |

*Pourtour du Parterre.*

| | |
|---|---|
| 4 Vases. | *A. Grimaud.* |
| 6 Vases. | *A. Cornu.* |
| 2 Vases. | *Hardy et Prou.* |

*Grand Bassin.*

Latone, Apollon, Diane et ses Enfans. G. } *B. G. et Marsy.*

## POURTOUR DE LA TERRASSE DE LATONE

### Côté du Nord.

*A commencer par la Statue proche la Fontaine de Diane.*

| | |
|---|---|
| Le Soir. | *Desjardins.* |
| L'Air. | *Le Hongre.* |
| Le Mélancolique. | *La Perdrix.* |

Antinoüs. — A. La Croix.

Tigrane. — A. Lespagnandel.

Faune. — A. Hurtrelle.

Bacchus. — A. Granier.

Faustine en Cérès. — A. Regnauldin.

Hercule Commode. — A. N. Couston.

    Le nom d'Hercule-Commode, donné vulgairement à cette Statue, n'a d'autre fondement, qu'une prétendue ressemblance de sa tête avec les portraits de l'Empereur Commode.

    C'est Hercule et Thélephe son fils, qu'il avait eu d'Augée, fille du Roi d'Arcadie.

Uranie. — A. Fremery.

Ganimède. G. — A. Laviron.

La Nymphe à la coquille. — A. Coyzevox.

Cérès. — T. Poultier.

Diogène. — T. Lespagnandel.

Faune. — T. Houzeau.

Bacchante. — T. Dedieu.

Hercule. — T. Le Comte.

Arie et Pœtus. — G. A. Lespingola.

Il ne faut que donner la plus légère attention, pour s'appercevoir que la représentation de ce Groupe, ne peut s'accorder avec sa dénomination; on sait que Pœtus, enveloppé dans la conjuration de Scribonien, contre Claude, fut condamné à se donner la mort; Arie, sa femme, voyant qu'il n'avait pas le courage de se frapper, s'enfonça un poignard dans le sein, puis le retira, et le présenta à son mari, en disant: *Tiens, cela ne fait pas de mal?* On sait aussi qu'il attendit l'exécution de sa condamnation.

Aucun Antiquaire n'a encore prononcé sur le sujet de ce Groupe; voici l'opinion à laquelle Winkelmann paraîtrait s'arrêter.

Macarée, et sa sœur Canacée, fils et fille d'Éole, roi des Tyrrheniens, furent épris d'une violente passion l'un pour l'autre; ce Prince, informé de leurs incestueuses amours, envoya à sa fille, par un de ses gardes, une épée, dont elle devait se tuer, pour expier le crime qu'elle avait commis avec son frère; le Soldat n'ayant pas été instruit de sa mission, remit la fatale épée, et ayant vu que la Princesse s'en était tuée, il s'en perça lui-même.

Vase. *Herpin.*

Persée et Andromède *G. Pujet.*

Andromède, fille de Céphée, roi d'É-

thiopie, eut la témérité de disputer de beauté avec Junon et les Néréides, Junon pour la punir, condamna Andromède à être liée par les Néréides, avec des chaînes, et exposée sur un Rocher à un Monstre marin : mais Persée pétrifia le Monstre, en lui montrant la tête de Méduse, et délivra Andromède. Son Père, en reconnaissance, la lui donna en mariage.

## COTÉ DU MIDI.

*A commencer par la Statue proche la Fontaine du Point-du-Jour.*

| | | |
|---|---|---|
| L'Eau. | *Le Gros.* | ⎫ |
| Le Printemps. | *Magnier.* | ⎬ D'après les dessins de *Lebrun.* |
| Le Point-du-Jour | *Marsy.* | |
| Le Poëme lyrique. | *Tubi.* | |
| Le Feu. | *Dozier.* | ⎭ |

Tiridate, roi d'Arménie.  *A. André.*

Vénus Gallipiga.  *A. Clairon.*

Silène et Bacchus.  *A. Mazière.*

Antinoüs.  *A. Le Gros.*

Mercure.  *A. De Melo.*

Uranie.  *A. Carlier.*

Apollon Pythien. *A. Mazeline.*

Le Gladiateur mourant. *A. Mesnier.*

L'opinion vulgaire, qui voit dans cette Statue un Gladiateur mourant, est sans aucun fondement positif. Les cheveux courts et hérissés, les moustaches, le profil du nez, et la forme des sourcils; l'espèce de collier (*torquis*) qu'elle a autour du col, tout, dans cette figure, concourt à y faire reconnaître un guerrier barbare (peut-être Gaulois ou Germain), expirant en homme de courage, sur le champ de bataille, qui est couvert d'armes et d'instrumens de guerre.

| Circé. | *T. Magnier.* |
| Platon. | *T. Rayol.* |
| Mercure. | *T. Vanclève.* |
| Pandore. | *T.* Le Gros, d'après le dessin de Mignard. |
| Achéloüs. | *T. Mazière.* |
| Castor et Pollux. | *G. A. Coyzevox.* |
| Vase. | *Herpin.* |
| Milon de Crotone. | *G. Pujet.* |

Milon le Crotoniate, était un athlete si vigoureux, qu'il portait un Taureau sur ses épaules, et le tuait d'un coup

de poing ; voulant un jour fendre un arbre en deux, ses mains se prirent dans l'ouverture, de sorte que ne pouvant se défendre contre un Lion qui vint se jeter sur lui, il en fut dévoré.

~~~~~~

TAPIS VERD.
COTÉ DU NORD.

| | |
|---|---|
| Vase. | *Herpin.* |
| La Fourberie. | *Le Comte* d'après le dessin de *Mignard.* |
| La Terre. | *Masson.* |
| Vase. | *Barrois.* |
| Vase. | *Drouilly.* |
| Hercule. | *A. Jouvenet.* |
| Vénus de Médicis. | *A. Fremeri.* |
| Vase. | *Legeret.* |
| Vase. | *Arcis.* |
| Cyparisse. | *Flamen.* |
| Artemise. | *Le Févre et Desjardins.* |
| Vase. | *Hardy.* |

COTÉ DU MIDI.

| | |
|---|---|
| Vase. | Poultier. |
| La Fidélité. | Le Fèvre. |
| Vénus sortant du bain. | A. Le Gros. |
| Vase. | Rayol. |
| Vase. | De Melo. |
| Faune. | A. Flamen. |
| Didon. | Poultier. |
| Vase. | Slootz l'aîné. |
| Vase. | Joly. |
| Amazone. | A. Buirette. |
| Achille. | Vigier. |
| Vase. | Hardy. |

BASSIN D'APOLLON.

| | |
|---|---|
| Apollon sur son Char. | Tubi, d'après les dessins de Lebrun. |
| Chevaux Marins. | J. B. Lemoine. |

DEMI-LUNE.
COTÉ DU NORD.

| | |
|---|---|
| Aristée et Protée. | G. Slaozt père. |

Syrinx. *T. Mazière.*

Jupiter. *T.* ⎫ *Clairon.*
Junon. *T.* ⎭

Vertumne. *T. Le Hongre.*

Bacchus. *Antique.*

COTÉ DU MIDI.

Ino et Mélicerte. *G. Granier.*

Pan. *T. Mazière.*

Le Printemps. *T. Arcis.*

Bacchus. *T. Raon.*

Pomone. *T. Le Hongre.*

Silène et Bacchus. *Antique.*

~~~~~~~~~~~~~~~~~~

### ENTRE LE BASSIN ET LE CANAL.

| | |
|---|---|
| La Victoire. *A.* | Orphée. *Franqueville.* |
| Agrippine. *A.* | Apollon. *A.* |
| | L'Abondance. |

~~~~~~~~~~~~~~~~~~

PARTERRE DES FLEURS.

TABLETTES EN MARBRE.

10 Vases. *Bronzes. Balin. F. Duval.*

ANGLES DE LA BALUSTRADE.

Cléopâtre. *A. Vancleve.*

Couchée sur les rochers de Naxos, où le perfide Thésée vient de l'abandonner, Ariane est ici représentée endormie, telle que plusieurs Monumens antiques de sculpture et de poésie nous la retracent ; à la partie supérieure du bras gauche, on observe un brasselet qui a la forme d'un petit serpent, et que les anciens appelaient *Aphis* : c'est ce brasselet pris pour un véritable Aspic, qui a fait croire, long-temps, que cette figure représentait Cléopâtre se donnant la mort par la piqûre de ce reptile.

ANGLES DES PERRONS.

| | |
|---|---|
| 1 Vase. | *Tubi.* |
| 1 Vase. | *Hullot.* |
| 2 Vases. | *Ballin.* |
| 2 Sphinx. | *Lerambert.* |
| 6. Vases. | *Bertin.* |

~~~~~~~~~~~~~~~~~~~~~~~~~~~~~~~

## L'ORANGERIE.

| | |
|---|---|
| Vase. | *Buirette.* |
| Vase. | *Raon.* |

## DANS LA SERRE.

Mars.             Desjardins.

## PIÈCE DES SUISSES.

Marcus Curtius.      Bernin.

## BOSQUETS.

### LE ROCHER ou LES BAINS D'APOLLON.

*Sur les dessins de* ROBERT.

Apollon et trois Nymphes. } Girardon.
Trois autres Nymphes. G. } Regnaudin.

Chevaux.          G. { Guérin et G. Marsy.

## LA COLONNADE.

*D'après les dessins de* J.-H. MANSARD.

L'enlévement de Proserpine. G. Girardon. } D'après les dessins de Lebrun.

Bas-Reliefs des Timpans des Arcades. { Mazière. Granier. Coyzevox. Le Hongre. L. Le Comte. G

## LES DOMES.

| | |
|---|---|
| Acis. | } *Tuby.* |
| Galathée. | |
| Le Point-du-Jour. | *Le Gros.* |
| Ino. | *Rayol.* |
| Arion. | *Raon.* |
| Amphytrite. | *F. et M. Anguier.* |
| Flore. | *Magnier.* |
| Nymphe de Diane. | *Flamen.* |
| 44 Bas-Reliefs. | { *Girardon.* <br> *Mazeline.* <br> *Guérin.* |

## ISLE D'AMOUR.

Flore. *A. Raon.* | Hercule. *A. A. Cornu.*

## BOSQUET EN QUINCONCE.

| | | | |
|---|---|---|---|
| Flore. | *T.* | Priape. | *T.* |
| Hercule. | *T.* | Morphée. | *T.* |
| Pomone. | *T.* | 1 Faune. | *A.* |
| Priape. | *T.* | 2 Thermes. | |
| L'Hiver. | *T.* | | |

Ces figures sont d'après les dessins du Poussin.

## SALLE DU BAL.

*Par Lenostre.*

Vases de la Cascade. *Houzeau et Masson.*

Vases et Torcheres du reste de la Salle. } *Le Hongre.*

## SALLE DES MARONIERS.

| | | | |
|---|---|---|---|
| Hercule. | *B.* | L. Vérus. | *B. A.* |
| Déjanire. | *B.* | Marc-Aurèle. | *B. A.* |
| Antinoüs. | *A.* | Méléagre. | *A.* |
| Numa. | *B. A.* | Alexandre. | *B.* |
| César. | *A.* | Cléopâtre. | *B.* |

## BASSINS PARTICULIERS

*Qui traversent le Parc.*

### COTÉ DU NORD.

Cérès ou l'Eté. *Regnaudin.* } D'après les
Flore ou le Printems. *Tubi.* } dessins de *Lebrun.*

### COTÉ DU MIDI.

Bacchus ou l Automne. *Marsy.* } D'après les
Saturne ou l'Hiver. *Girardon.* } dessins de *Lebrun.*

www.ingramcontent.com/pod-product-compliance
Lightning Source LLC
Chambersburg PA
CBHW071553220526
45469CB00003B/999